BREAKING THE RULES OF
WATERCOLOUR
打破水彩畫規則

英國水彩界讚譽最創新的畫家
水彩大師 雪莉・特里韋納 Shirley Trevena
帶你踏出水彩畫舒適圈，激發創作的無限可能

Shirley Trevena
雪莉・特里韋納

高霈芬——譯

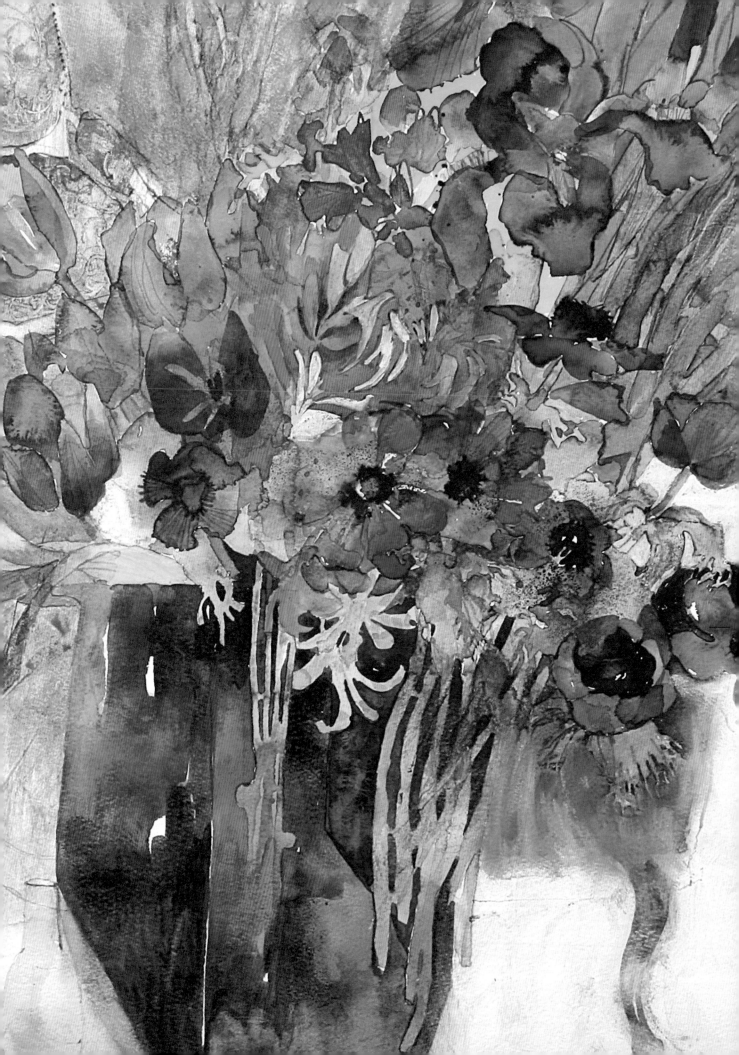

CONTENTS

目 錄

CONTENTS

黑色是大忌？
〈有黑白襯布的靜物畫〉

Still Life with Black-and-White Cloth

搶救畫作大作戰
〈綠玻璃花瓶與粉紅椅子〉

Green Glass Vase and Pink Chair

留白

Revealing white paper

畫面中的小驚喜

Visual surprises

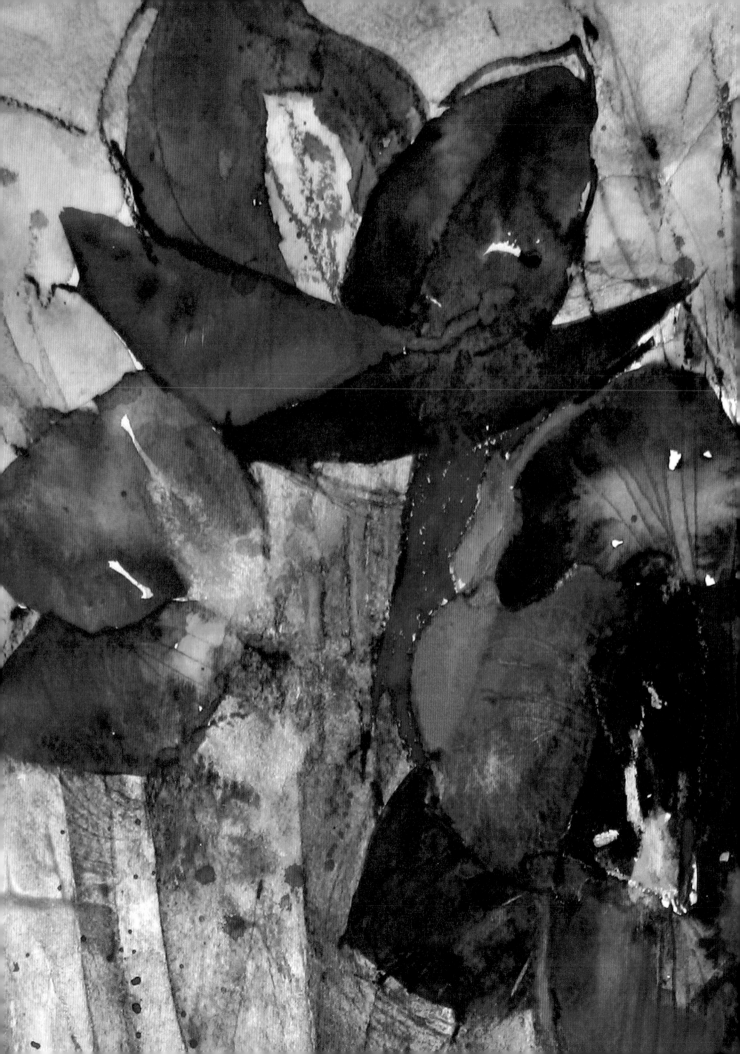

走出水彩畫舒適圈，大膽畫水彩

剛開始學畫時，總會根據行之有年的作畫規則來幫助我們順利完成畫作。然而，藝術家開始有了自信之後，便會渴望突破傳統的桎梏，走出一條屬於自己、充滿創意與獨創性的路。這些年雖見證了油畫、雕塑、陶瓷藝術上的轉變，近幾年在刺繡甚至是編織領域也有許多饒富興味的作品，我仍感覺水彩尚未被視為擁有自由表現空間的媒材，很難發揮得淋漓盡致。

> 「完成畫作後，我會為了休閒再畫。」
>
> ——畢卡索 Pablo Picasso

◉ 該循規蹈矩還是打破傳統？

水彩畫的「規則」究竟有哪些呢？更準確地問，為什麼到了二十一世紀，這些「規則」依然如故，仍對水彩畫家影響至深呢？

傳統優雅的水彩風景畫有著濃濃的英國風味。我們英國人最擅長使用有限的色彩來表現田園之美。維多利亞女王（Queen Victoria）熱愛水彩媒材，繪有許多以英格蘭、蘇格蘭的風景為主題的水彩畫作。但是我多希望女王殿下能君臨我的水彩課，這樣我就可以准她大膽恣意地運用色彩，建議她畫些藍色的樹木，再用粉紅色點綴。

每每我想起這些有著諸般限制、充滿各種細節的作畫規則，我便會捫心自問，我究竟是想一本水彩藝術初衷，使用傳統的方式作畫，還是放棄傳統、突破限制，甚至使用黑色或直接擠出來的顏料作畫。我想讀者從本書中的選作便可以看出我選擇了哪一條路。

左圖：〈粉紅花盆內的孤挺花〉（Pink Pot of Amaryllis）細部

關於本書

我總想打破水彩畫的規則，從來就不喜歡使用傳統的柔和色調與有限的色彩。

這幾年下來，我創造出了一種較無拘束的作畫方式，下筆上色時比較隨意。其實我作畫速度很慢，我不會在畫紙上先打底稿，而是慢慢堆加成畫面，創造出隱晦的透視感以及破碎的塊面。我不走急著上色的傳統做法，所以有時候就連一幅小小的作品都要花上近四週才能完成，為了完成作品，我也需要學著耐心等待顏料變乾、耐心做抉擇。放下畫筆，待隔天早上再用全新的眼光審視畫作，更是需要我耐著性子。

我將在本書中深入分析我的十幅水彩畫作，帶領讀者走過每幅畫完整的創作過程，從最初的靈感發想，到決定做大幅更動，以及最後畫龍點睛時所使用的技法。書中收錄的畫作都是打破傳統規則的作品，有些是敞開心胸走出我的用色舒適圈，有些是使用更大的畫紙、更多的顏料。

身為一名職業藝術家，我很明白踏出舒適圈、打破自己的作畫原則有多麼困難。我發現自己作畫時常習慣使用經過實測的技法，有時是為了獲得做拿手事的安適感，有時是為了迫在眉睫的交件日。在這種時候用色彩與筆觸大做實驗便顯得奢侈。但是我發現，認真思考後決定暫別自己拿手的技法，藉此找到新鮮有趣的方式在畫紙上留下痕跡，更是讓我獲益良多。

接下來就要介紹我在這種狀態中創作出的幾幅畫作。其中有些可能是無數的實驗以及失敗的產物，但也是這些畫作使我保持想要繼續創作新鮮、有活力的水彩畫心情。

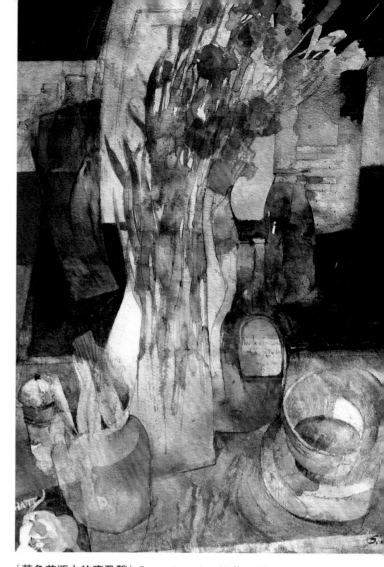

〈**黃色花瓶中的康乃馨**〉Carnations in a Yellow Vase
50 x 36 cm（19¾ × 14¼ in）
我在這幅畫中打破了透視法，靜物和空間的安排上比較隨意。

我從來就不喜歡使用傳統的
柔和色調與有限的色彩。

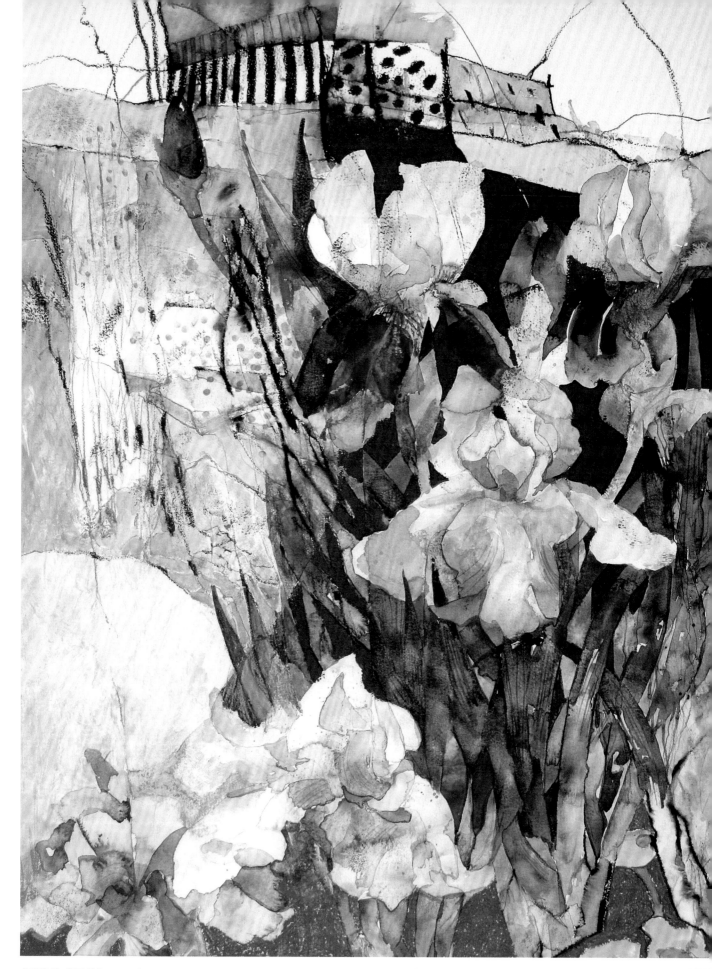

〈石邊的鳶尾花〉Irises by the Rock
70×56cm（27½×22in）
鉛筆加上水彩顏料，在留白處創造出神祕的形狀。

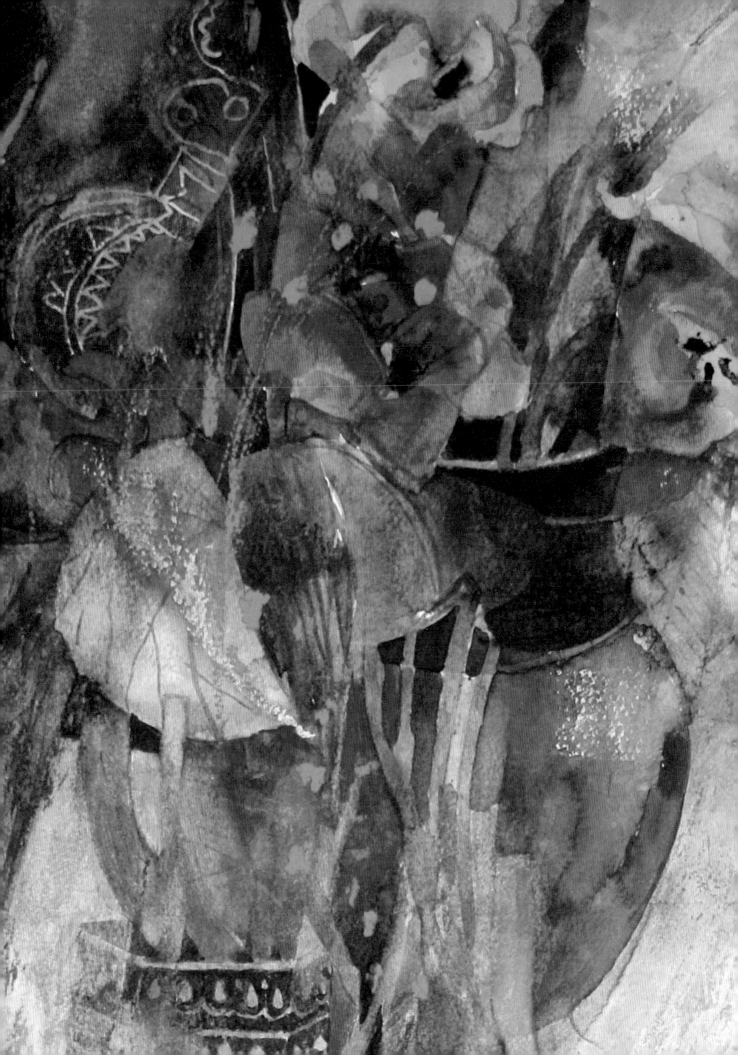

直接下顏料，不打鉛筆稿

〈侯斐的紅花與無花果〉Red Flowers and Figs at Rauffet

我喜歡的作畫狀態是在腦海中構思出畫作最後完成的樣貌，而不是依賴仔細的底稿。眼前有鉛筆輪廓的時候，我總會想在輪廓中填滿顏色。我喜歡在沒有底稿線條的紙上作畫，因為你永遠不知道會有什麼意想不到的發展。

不打底稿的作畫方式，也讓我更有空間在畫到一半時改變想法，有可能是修改構圖，也可能是換掉畫作的題材。

◉開始在法國作畫

2007 至 2008 年間有十五個月的時間，我和我先生有幸可以在法國多爾多涅（Dordogne）侯斐（Rauffet）體驗生活。這個體驗不僅是一場美麗的冒險，更是一段靈感湧現的時光。美麗的田園風景環繞，家裡滿是新奇有趣的物件，最重要的是，可以不受打擾──這些條件加在一起，替我打造出了完美的工作環境──除了在理髮廳苦練法文動詞時，以及跟那些出現在家門口的小貓咪玩耍的時光！

〈侯斐的紅花與無花果〉是我初到法國的首幅畫作，費了我九牛二虎之力才完成。

「不懂怎麼畫畫，畫畫就很簡單，一懂了怎麼畫畫，畫畫就非常困難。」

──**艾德加・竇加** Edgar Degas

我們花了很多時間規畫這趟旅程，也花了很多時間在這個美麗的新家安頓下來。也就是說，距離我上一次認真作畫已經過了至少四個月。每每長時間暫時封筆，要再開始動筆前我就會倍感艱辛，因好一段時間沒有拿起畫筆而感到惴惴不安，卻又躍躍欲試。

我們租的房子內充滿著屋主用心蒐集多年的物品——雕塑、陶器、布料和毯子等——全等著激發我的靜物畫創造力。到了有一天，我實在受不了繼續封筆的日子，我便開始在屋內四處搜索，替物品畫下素描或拍照，打開我自己帶來的幾樣東西，準備好要在廚房的大木桌上作畫。

重執畫筆的第一天，我要努力回想以前是如何做出各種紋理的——放了這麼長的假之後，我確實需要提醒自己。有時看到自己以前的作品，看著看著我就納悶當初到底是怎麼完成的，彷彿那是別人的畫作。遇到這種情況的時候，我常會做一張紋理練習，備好所有畫具，提醒自己這些年學到的技法。

我有時會使用不同形式的素材來作畫，〈侯斐的紅花與無花果〉這幅畫作就是很好的例子——我結合了自己的攝影作品以及家中出現的物品和圖案，而不只是單純完成眼前桌上排放好的靜物。這也算是藝術界雜技了。

> 有時看到自己以前的作品，看著看著我就納悶當初到底是怎麼完成的。

●找到適合構圖的形狀

從我們當時住的地方光是要買個牛奶、麵包就要開好久的車，要找到有趣的花店更是困難，所以我使用以前在英國拍的鬱金香照片當做素材。我特別喜歡這張照片（右圖）中的鬱金香品種，花體部分呈三角形。完成的畫作中，這些鬱金香的形狀已經大幅改變、也加了一些東西，要說是其他品種也說得過去，但我喜歡。這樣可以讓觀賞者霧裡看花，不確定自己眼前的物品究竟是什麼。

在我花園拍下的三角形鬱金香。

選作靜物素材的水罐和筆筒。

等著被我畫下的一盤無花果。

選擇這個水罐作為素材的原因是顏色，水罐讓畫面中有更多紅色，深色的罐頸能更凸顯鬱金香的紅。水罐之外必需出現在畫作中的素材，就只有廚房餐桌上求我把它畫下來的那盤無花果了——粉嫩的紅色果肉可以把畫面中的紅延伸至底部。

接著我必須決定還要使用哪些顏色。紅色和綠色已成定案，於是我從雜誌中剪下不同顏色的色塊，思考可能的色彩組合。這樣選色快速又簡單，根本不需要拿出顏料來調色。

筆筒和小鴨（下圖）是我從家裡帶來的，但是畫作背景是我在法國客廳畫下的速寫，有黑白地毯上的搶眼圖案，以及一些金屬雕塑和樂器。接著我必須把這些不同的訊息組合起來，變成一幅有趣的靜物畫。

用剪下的色紙做初步選色。

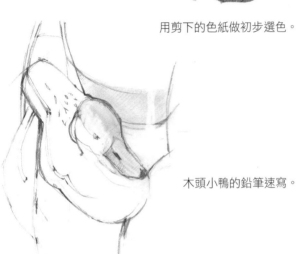

木頭小鴨的鉛筆速寫。

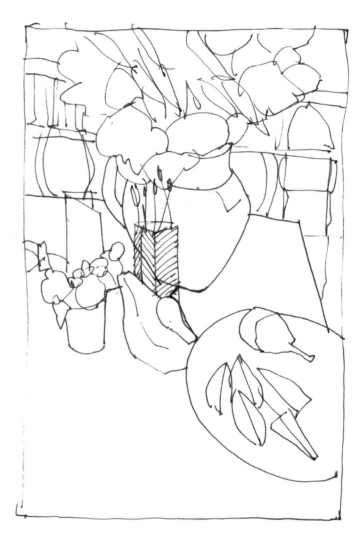

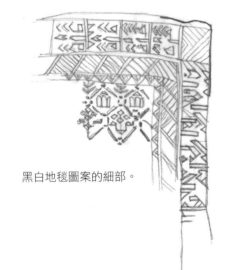

黑白地毯圖案的細部。

簡單的粗略草圖可以給我一個整體構圖的概念。畫作完成品大致與這張速寫一致，只做了一些小改變。

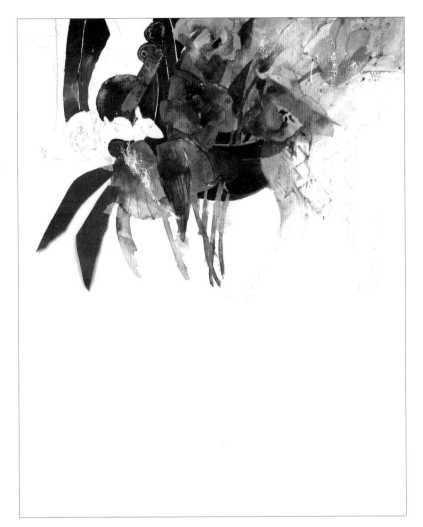

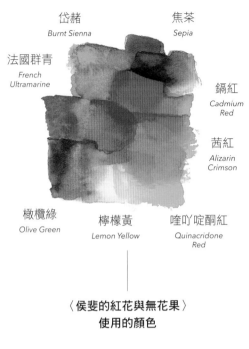

岱赭
Burnt Sienna

焦茶
Sepia

法國群青
*French
Ultramarine*

鎘紅
*Cadmium
Red*

茜紅
*Alizarin
Crimson*

橄欖綠
Olive Green

檸檬黃
Lemon Yellow

喹吖啶酮紅
*Quinacridone
Red*

〈侯斐的紅花與無花果〉
使用的顏色

◉第一階段：上色

　　這是這幅畫的第一階段。我花了一週的時間才有這樣的完成度。我每天慢慢地沾沾點點，就怕下手太快搞砸了。

　　我用日記記錄作畫進度，一週後，我的日記上寫著：「起頭起得還不錯。我挺喜歡這個階段的用色，但是又很難控制自己總是想要加入更多色彩的衝動。我的進度很慢，畢竟停機了四個月，現在感覺很像是砍掉重練。但我知道手感會回來的。」

　　第一階段的畫面左上角有個非洲弦樂器和兩隻金屬小兔子的輪廓，都是我在法國家裡找到的物品。

　　畫面左邊的兩片葉子是從綠色紙上剪下的色塊。對顏色的位置拿不定主意時，我都會使用這種方法，把色紙放在畫面上，移來移去，找出最平衡的構圖。拿掉錯置的色紙比除掉一大塊深色水彩顏料容易得多。

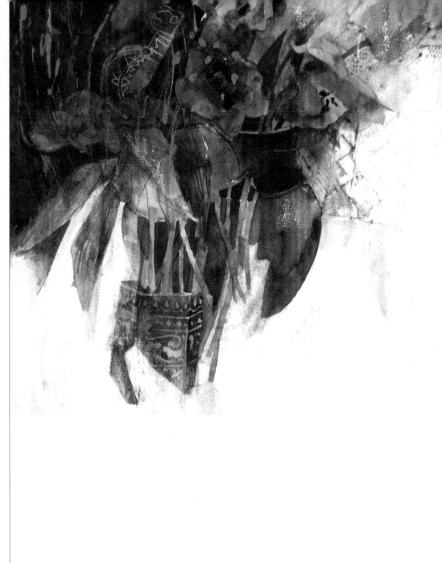

在紅色中加入
藍色圓點的驚喜。

◉第二階段：布局

　　畫作左上角已經完成，深色的三角形區塊稍微遮蓋住動物
和樂器的形狀，把動物和樂器推到畫面後方。我確定要在畫
面中加入筆筒還有筆筒上的重複性圖案，所以我便著手開始
畫筆筒，也畫了各種筆和鉛筆。我在筆筒下方輕輕用鉛筆勾
勒出木頭小鴨的輪廓。

　　我在一本舊雜誌中翻找小鴨顏色的替代方案，因為我覺得
銀黑色的小鴨放在構圖下半部會顯得過於沈重。我剪下一小
張淡灰色的紙，丟在畫作上，結果色紙落下時另一面朝上，
露出鮮豔的鈷藍（cobalt blue）色面。鈷藍色呈現出的效果令
人驚艷，只要加上一點點鈷藍就可以和朱紅色的花朵呼應。
我打算加入藍色的區塊已經塗上了厚重的顏料，於是我決定
用油性蠟筆在顏料上畫出藍點。藍點和紅色形成強烈對比，
耀眼奪目，就像多爾多涅正午艷陽下的一切。

我的粗略草圖中，筆筒的左側有一小盆花，為了確認這盆花是正確的決定，我剪下一些小花形狀的粉紅色紙，放在我的水彩畫作上。我發現這個花盆無法使構圖均衡，於是決定不畫。不在水彩紙上畫底稿的一個好處是，這樣就不會忍不住想要填色，留有空間可以改變心意，做出更好的決定。

創作過程中使用剪紙

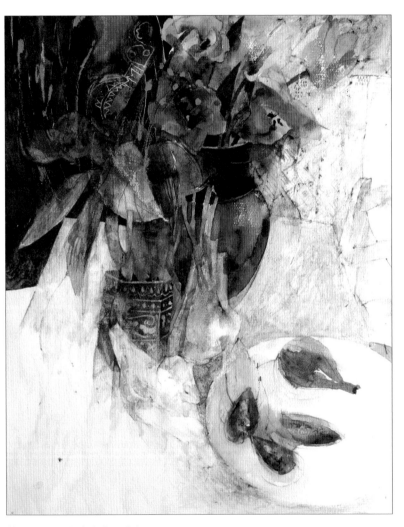

第三階段：完成畫作下半部。

◉第三階段：平衡畫面

我延伸了畫面中央裝有小枝子和水彩筆的玻璃瓶，在木鴨和盤子中間創造出有趣的負空間（negative space，又譯空白空間）。

我必須模糊鉛筆的形狀，使鉛筆不那麼搶戲，還要在桌子右側加一些元素，並加上一張椅子。接著，我總算提起勇氣開始處理圓形盤子，我用淡粉紅色塗了盤子的一緣，再把其中一顆無花果塗成綠色，把觀賞者的目光引至右側以求畫面均衡。

●最後階段：處理細節

　　我不滿意塗上了粉紅色的盤子，因為不夠強烈，無法把目光引導至畫面下半部，而且會讓無花果搶眼的紅色看起來很突兀。我喜歡畫面中的鈷藍色點點，但如果再用鈷藍色處理整張盤子，鈷藍在整體畫面中便會太過醒目，所以我選用了比較溫潤的藍色——其實就是我原先從雜誌上剪下的藍色。我讓藍點往遠處跑，與玻璃瓶產生連結，在畫作上創造出由上至下的藍色動線。我把左側的桌緣改成弧形，使整個桌面升高，構圖看起來便更為和諧。木鴨的頭和粉紅色的鴨嘴也畫得更仔細了，但我不打算畫完整隻鴨——木鴨是我隱藏在畫作中的小驚喜。

若隱若現的木鴨細節。

最後加上的鉛筆痕跡。

　　最後一個步驟是加上鉛筆的痕跡。我知道一般會先用鉛筆勾勒輪廓，但是我的做法相反，我會在最後用鉛筆線條暗示隱藏的靜物或是替靜物和影子做延伸。

　　〈侯斐的紅花與無花果〉是場耐力賽，花了我四週才完成。畢竟這是我休息好長一段時間後的第一幅畫作，所以我花了很多時間準備，才拿出顏料、提起勇氣在白紙上畫下第一筆。

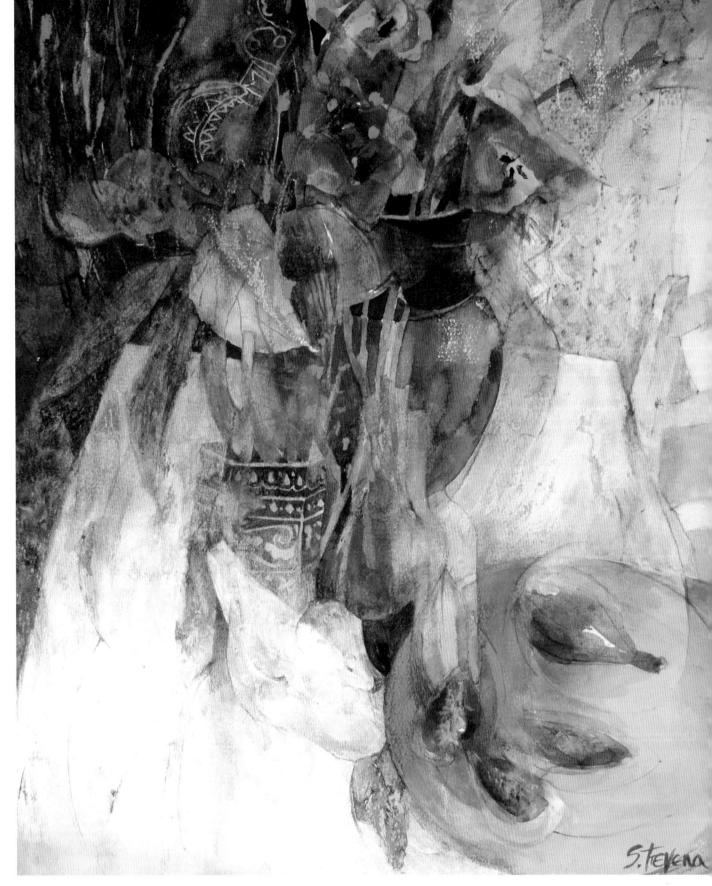

〈侯斐的紅花與無花果〉Red Flowers and Figs at Rauffet
48.5×38cm（19¼×15in）

畫紙大、顏料多的新嘗試

〈向日葵〉Tournesols

只是觀察單一朵向日葵，我就得到了好多可以用在這幅畫作的資訊。我想你可以說這幅畫是向日葵肖像畫。我想捕捉這些巨大花朵的精髓——花朵的大小、張力，以及複雜的型態——我決定選用平常較少使用的大紙作畫。我要把向日葵畫得稍微誇張些，我只選了三朵剛採下的盛開向日葵，使構圖充滿張力而不太過擁擠。

我畫過很多次向日葵，卻從未把它們畫得如此巨大、如此狂野。然而這幾朵金黃色的大圓花似乎擁有夏天的所有元素，甚至在日正當頭時，還會轉過臉來面向陽光（故得其名——向日葵，其法文 tournesol 也是向陽的意思），所以這幅畫的畫風必須雄偉，顏色必須鮮豔，花型要巨，畫紙要大。

> 畫紙要夠堅固，
> 才能承受我要在上面揮灑的水和顏料。

「藝術是無止盡地與花爭豔，卻永遠無法超越。」

——馬克·夏卡爾 Marc Chagall

●向日葵花海

　　向日葵花海是一整片的番紅花黃，花海中向日葵全數盛開時，美不勝收。然而每一朵向日葵的顏色卻又有所不同，涵蓋了整個棕黃色系，從深銅色至檸檬黃都有，頂部則以蜂窩狀的美麗深巧克力色為中心。為了要支撐花朵的重量，向日葵有著粗韌的莖，但摘下插在水裡一陣子後，向日葵莖則會變成優雅的半透明綠色。向日葵被剪下後，大面積的葉子也會產生變化，很快就會萎縮，變得像髒布一樣。

　　這些盤狀花朵形成的花海不只招蜂引蝶，也吸引了藝術家。我住在法國的時候很喜歡站在一排排金黃色的向日葵士兵中間，跟著他們一起面向陽光。

　　這些年來我很常畫向日葵花海，卻鮮少把向日葵放到我的靜物畫中。也許向日葵堅毅不拔的特性適合獨角戲，不讓其他小靜物搶走風采。

〈**黃色花海**〉Yellow Field ｜ 40×28 cm（15¾×11in）
這片向日葵花海是單刷版畫加上拼貼、水彩以及鉛筆完成。

這些盤狀花朵形成的花海不只招蜂引蝶，
也吸引了藝術家。

●靜物擺設

我的三朵向日葵是在盛開時採下的，花瓣新鮮、葉子仍是油亮的綠，等著我開始作畫。我把向日葵插在一個簡單的玻璃花瓶裡，放在光源（一扇小窗）前面，這樣我的畫作中就有了垂直線條以及明暗反差。

●向日葵的張力

要把頗有分量的巨大向日葵變成水彩畫，我覺得會需要比較強韌的水彩紙以及大量的顏料。我想使用的冷壓水彩紙磅數必須是 638gsm（300lb）。我的紙張尺寸是 76×57 公分（30×22.5 英吋），言下之意，裱紙會有困難。所以畫紙要夠堅固才能承受我要在上面揮灑的水和顏料。我希望完成品可以看起來厚實又充滿紋理，而非傳統水彩那般優雅細緻的漸層。

替向日葵設計漂亮的構圖

使用開數大、磅數重的水彩紙和大量顏料、水分時，我會站著作畫。

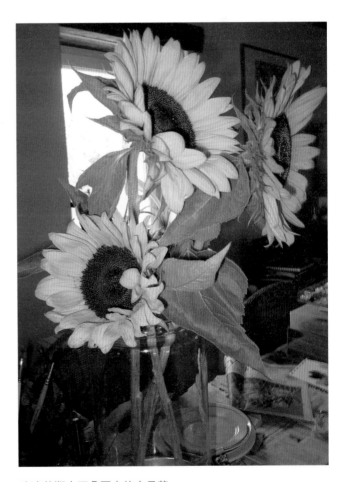

玻璃花瓶中三朵巨大的向日葵。

我的粗略草圖幫助我找到三朵大花的位置，
畫出好的構圖。

我畫的向日葵。

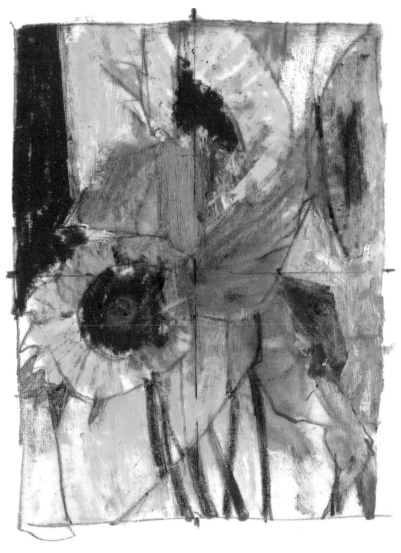

這張最終版的小草圖對選色非常有幫助。最後決定明亮陽光和熱情向日葵的
顏色時，我要的顏色都在這張草圖裡了。

◉草稿與完成品的比較

　　我用油性粉彩筆和鉛筆完成了最終版的彩色草稿後，才敢
開始動手畫水彩。一比較這張小草圖與水彩完成品（見30頁，
我才驚訝地發現自己居然沒做太多修正。不過，畫面左下方
的顏色淡了不少，左側深色的影子也比草圖淺。下方那朵向
日葵不僅花瓣掉色，花朵中央的深色部分亦然，局部僅刷上
了帶點藍色調的淡粉紅色。我覺得這幅畫的重量應該要壓在
畫面上半部，呈現出花朵延伸向光的感覺。莖的部分我做了
一些調整，使其看起來更強壯，得以支撐花朵的重量。莖的
顏色加深，顏料也上得比較厚。

⬤ 把小張草圖變成大幀作品

　　我喜歡小草圖上原本的粗線條，但是大幅畫作很難呈現這種鮮明的筆觸。過去我試著把小圖放大的經驗，我常常備感挫折。放大畫作會很難維持畫面清爽、流暢。要重現小草圖上鮮明的色彩，油性粉彩筆或壓克力顏料是最佳選擇，但我這次想試試用透明和不透明水彩來呈現這種質感。

　　畫紙大，靜物又只有三朵花，畫面上就會出現很多負空間。為了讓這幅向日葵畫作有足夠的張力，我決定簡單處理負空間，所以向日葵狂野的形狀周圍只有綠松石色（turquoise）在哼唱著歌。

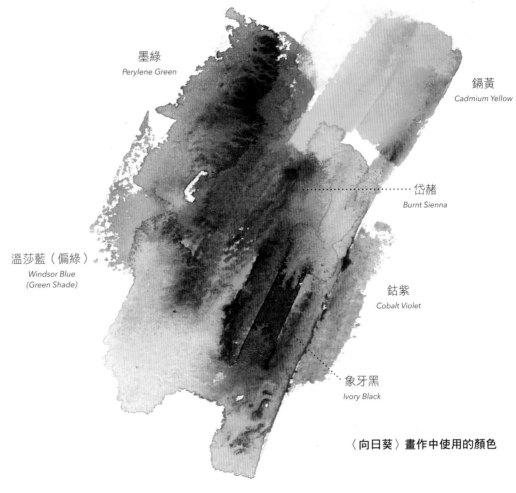

墨綠
Perylene Green

鎘黃
Cadmium Yellow

岱赭
Burnt Sienna

溫莎藍（偏綠）
Windsor Blue (Green Shade)

鈷紫
Cobalt Violet

象牙黑
Ivory Black

〈向日葵〉畫作中使用的顏色

畫紙大，靜物又只有三朵花，
畫面上就會出現很多負空間。

◉作畫技巧

　　我從畫面上方，中間那朵向日葵開始畫起。我把水彩顏料直接擠在畫紙上，用手指塗，再拿剪掉的信用卡抹開。我盡量不把花瓣畫得太仔細，因為我不想把每一個小菱形都畫出來。

　　我依照原本的設定，在第一朵向日葵下方畫了一塊綠松石色塊，接著在旁邊加了一條鎘紅色塊，使兩個對比色共舞。這個區塊和下方那朵向日葵的紅棕色花瓣是畫作的中心，整幅畫的溫度集中在這個區域，如同金黃色的陽光和游泳池的藍——是標準的夏日組合。

　　我用綠松石色塗滿畫面上半部，接著不加水、擠上白色不透明水彩顏料，用信用卡和鬃毛刷把顏料直接刷在綠松石色上，使閃亮的綠松石色稍微透出、若隱若現——把水彩顏料當成油性顏料和壓克力顏料使用。接著，我由上至下開始處理形狀，在已經上好色的區塊旁邊接續上色，像是拼拼圖一樣。每一片葉子都只上了部分顏色，待顏料全乾後，再繼續替下一片葉子上色。這樣便可以維持每片葉子清楚的形狀。

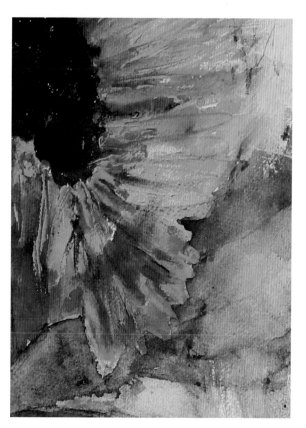

〈向日葵〉細部。

把不透明水彩塗在透明水彩上
再刮出紋理，創造出有趣的質感。

處理到最後一朵向日葵時，我畫到一半就收手了。我經常這樣半路煞車，給自己一點時間思考究竟是真有需要把整朵花描繪完，還是其實我已經把花朵特性交代得很清楚了。事實證明我的決定是對的，淺黃色引進了陽光，和另外兩朵向日葵的黃相比也明亮許多。

觀賞者看這幅畫作時，花瓶位置的線索就只有左側暗示牆壁邊緣的深色影子，以及向日葵下方代表窗台的透視斜線。

這條斜線也可以是瓶中的水位，創造出莖在水中的錯位反射影像。

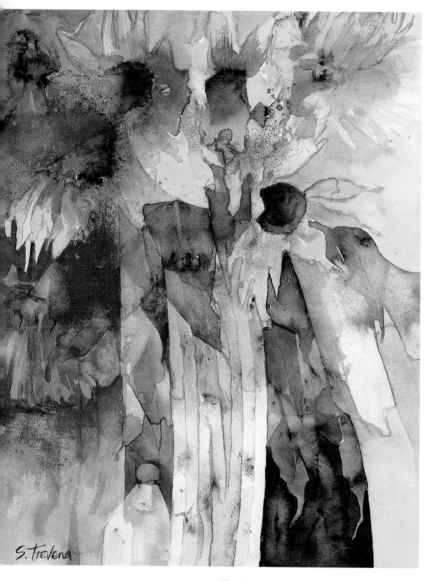

〈最後的向日葵〉The Last of Sunflowers
48×38cm（18¾×15in）

●梵谷經典──〈向日葵〉

　　梵谷的〈向日葵〉（Sunflowers）大家都很熟悉，不僅被印成海報掛在牆上，其他產品上也常見其蹤影。擦碗布也好、購物袋也好，許多產品表面都印著梵谷看待這幾朵向日葵的獨到眼光。其實梵谷經常以向日葵為題材，記錄自己對向日葵陽光般的黃色以及富有生命力的形狀的迷戀。此外，梵谷也捕捉風華不再、花瓣掉落，甚至禿頂只剩中央堅硬種子的向日葵。

　　〈最後的向日葵〉中的向日葵已經插在瓶水中一段時間，花莖褪成了淺綠色。梵谷在作品中想表現向日葵花瓣凋零後呈現的彎曲形狀，而我也想畫下向日葵稍縱即逝的生命最終章，因此有了這幅畫。

在〈黃澄澄的檸檬〉中，我鼓起勇氣在靜物中加入了一朵向日葵。話雖如此，這朵向日葵位在畫面上方，看起來像是快要滑到畫作外，不喧賓奪主，也不與其他靜物爭豔。它要知道它在畫面中的目的是完成畫作右上角的黃色弧形。但是如果用手蓋住畫裡的向日葵，整個構圖就會失去立體感，雖然靜物很多，仍感覺所有東西都沉到了畫面底部。這朵向日葵在這個構圖中其實是非常關鍵的元素。

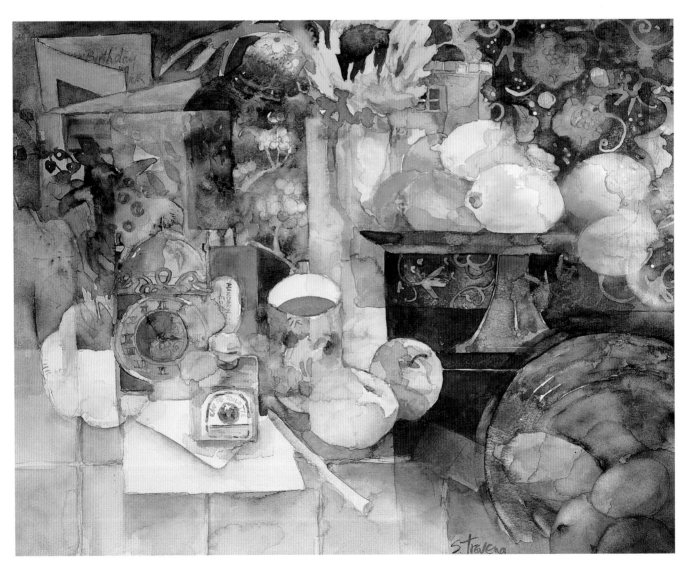

〈**黃澄澄的檸檬**〉Very Yellow Lemons
38×48cm（15×18¾in）

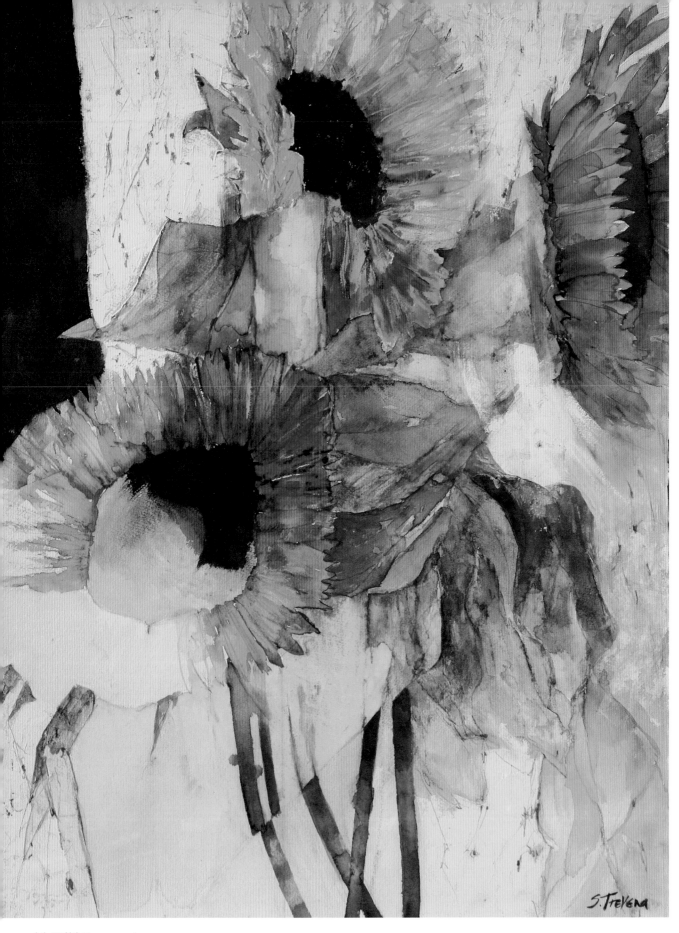

〈向日葵〉Tournesols
76×56cm（30×22in）

〈普羅旺斯的向日葵〉Sunflowers, Provence
10×10cm（4×4in）
替這幅小畫作選色時，
我試著用梵谷的方式思考。

◉ 把小圖放大

　　創作大幅水彩可以是件暢快的事，但也不如
這些小圖範例好駕馭。思考看看，你還能用什麼
其他方法來畫大面積的水彩畫，藉機多做實驗，
創造出不同的質感。

〈向日葵〉Sunflowers
10×10cm（4×4in）
我的全部向日葵畫作中，
尺寸最小的一幅。

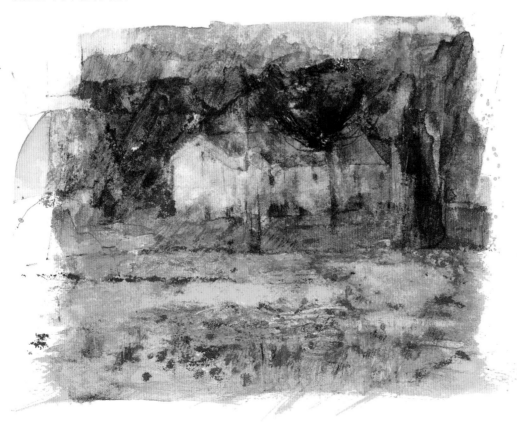

〈托斯卡尼的向日葵花海〉
Field of Sunflowers,
Tuscany
27×35cm（10½×13¾in）
另一片等著我畫下的
金黃色花海。

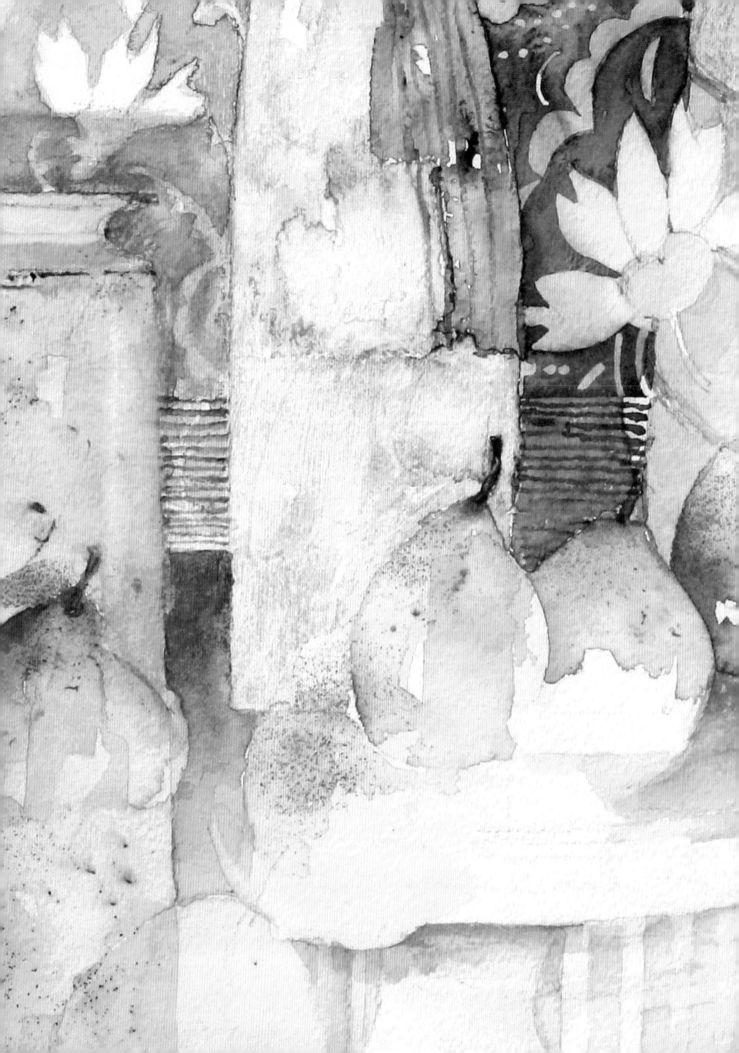

擁抱各種可能

〈有水梨的靜物畫〉 Still Life with Chinese Pears

下一幅作品的創作靈感並非說來就來，不是癱坐在工作室沙發上，閉上雙眼，眼前就可以浮現出一幅圖畫。就算我已下筆開始作畫，我還是會盡量擁抱各種可能，這樣在作畫過程中才可以隨機做各種改變。我從來不確定一幅畫最後究竟會變成什麼樣——就連是否要裱框，或是藏在抽屜裡好長一段時間，這種細瑣的決定也是如此。

> 「畫作永遠不會完成，不過是停止在有趣的地方罷了。」
>
> ——**保羅・嘉德納** Paul Gardner

◉靈感來源——顏色組合

我的作品總在我畫到一半的時候發展出自己的生命。顏色組合是讓我手癢想作畫的關鍵。比起我的其他色彩繽紛的畫作，〈有水梨的靜物畫〉色調雖偏中性，淺黃色水梨與優雅粉紅鬱金香的顏色組合仍引起了我的興趣，讓我開始作畫。

粉紅色與黃色，
是這幅畫的起始點。

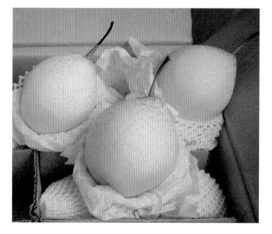

我在蔬果店的水果蔬菜陳列區看見了這幾顆水梨。這間蔬果店帶給我很多靈感，我常在此隨意看看商品，興奮之情有如逛花店或鞋店一般。

這些水梨外層有水果網袋保護著，排好放在柳籃中。我看著這幾顆水梨，心裡浮現了有岱赭點綴的那不勒斯黃，水梨蒂頭則是深焦茶色。我忍住買下整籃水梨的衝動，最後帶了六顆回家，並希望在作畫期間，水梨的顏色和形狀可以保持新鮮。

幾顆水梨。

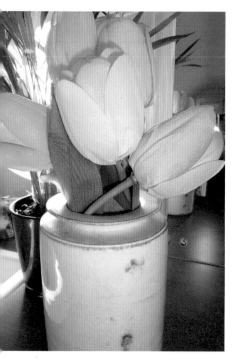

這幾朵絲質鬱金香假花的淡粉紅色正好可以襯托水梨的黃。

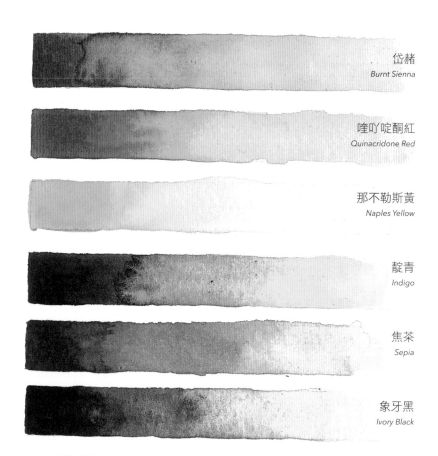

岱赭
Burnt Sienna

喹吖啶酮紅
Quinacridone Red

那不勒斯黃
Naples Yellow

靛青
Indigo

焦茶
Sepia

象牙黑
Ivory Black

〈有水梨的靜物畫〉中使用的顏色

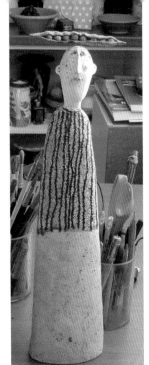

珍‧穆爾的陶藝品
〈豆莢男〉

這是我很喜歡的糖煮水果盤，當初選擇這個
盤子是因為它有典雅的藍色花紋。

◉尋找合適的道具

這幅靜物畫就是這樣開始的。而現在我必須
翻找道具，挑選最能襯托主題的靜物以及背景、
前景。

這幅畫中共有三個花瓶，顏色都很典雅。我
把所有物品擺在一起的時候，感覺整幅畫作應該
要保留這種洗淡的素雅質感。我很喜歡使用強烈、
鮮明的色彩搭配，如果要把色彩變得含蓄，我就
需要離開舒適圈，使用偏寒色系、限制配色——
這實在不容易。

我選用的其他靜物有珍‧穆爾（Jane Muir）的
陶藝品〈豆莢男〉（Pea Pod Man），用來增加靜物
的高度，還有一個水果淺盤以及一隻木雕兔。我
之前買了一張瑞典製黑白桌巾，這幅畫的構圖就
由這張黑白桌巾的圖樣串起。桌巾上雖有花朵和
線條，不過整體設計並不會太過招搖，很適合用
來實踐有限色彩作畫的構想。我在安排好的靜物
後方放了一張黑色紙卡——我打算使用比較中性
的顏色，讓畫作整體色彩偏淡，並在一些小區塊
留下黑色，創造出畫作的整體張力。

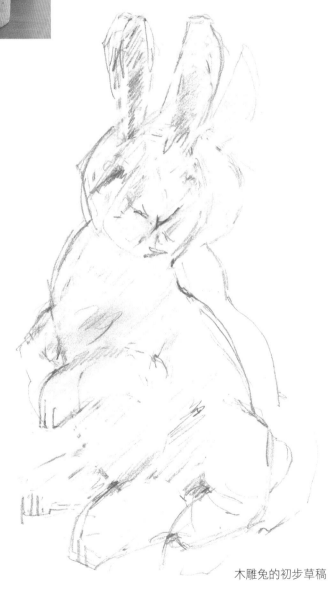

木雕兔的初步草稿

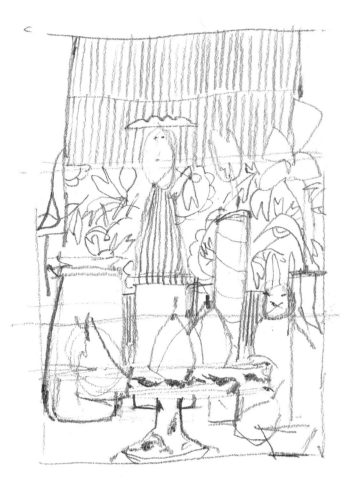

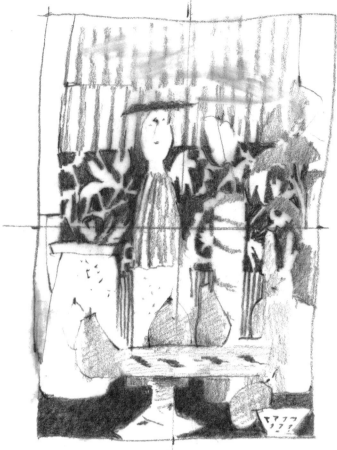

選定靜物與配色之後，我調整好靜物的位置，在筆記本上畫了一張小小的鉛筆稿。

接著，我在鉛筆稿上放上描圖紙，這樣就可以在畫好的構圖上嘗試不同的色調與顏色。用這種方法決定最後要使用的顏色，我覺得相當方便。描圖紙丟掉後，底下的草圖仍維持原樣。

◉草稿的樂趣

雖然我有時會先畫張靜物的小草圖，但我從來不會把草圖轉移到水彩紙上變成輪廓線。這幅畫作中，我唯一打算在紙上仔細描繪的只有桌巾圖案。我希望桌巾的圖案可以有些部分清晰銳利，有些部分則疊在一些靜物上，可能是疊上細長的白色花瓶，創造出視覺的錯覺，把背景往前推。

瑞典設計的美麗桌巾。

成品與草圖差異較大的是桌巾色調。我仔細描繪右側桌巾，左側的桌巾圖案則淡化處理。我很少把一個物品畫滿，這樣我便多了晚點再繼續上色的選擇，而在這幅畫中，我發現比起用同樣的色調填滿整張桌巾，在右側使用深色表現有趣多了。我甚至又再加深畫面最右側，並且增加紋理。

作畫過程中，我還改掉了草圖的另一處。我改變了水果盤的透視，這樣觀賞者就可以看到盤中物，藉此把視線從畫面上方順勢引至畫面下方。我也拋棄了盤子上凌亂的圖案，替它畫上簡約的藍色盤緣。盤子我只塗了一半，這樣之後我才能決定要讓多少個水梨從盤緣滾出來。

改變水果盤的透視並放棄黑色桌面，使畫面整體力量落在被花卉圖案環繞的物品，離棄了起初要讓觀賞者目光從上方跳至下方，看到兩個黑色區塊的構想。

我很少把一個物品畫滿，
這樣我便多了晚點再繼續上色
的選擇。

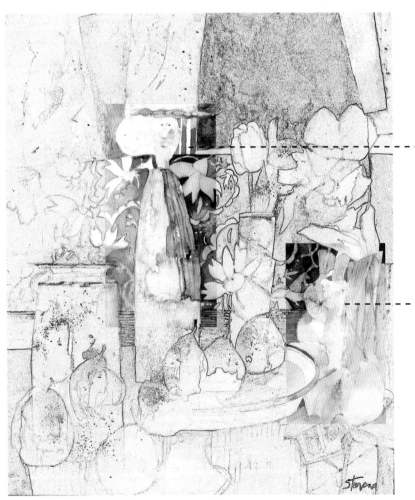

〈豆莢男〉雕像的顏色變淡了，也一如以往僅局部上色，開啟其他可能性。豆莢男的五官幾乎快要消失，但是這件雕塑在構圖中相當重要，它增加了靜物的高度。

木雕兔幾乎沒什麼上色，成了我有時會在畫作中置入的祕密靜物。兔子身上的水溶性鉛筆痕與桌巾的圖案連在一起，粉紅色的耳朵向上延伸至鬱金香。仔細看便會發現兔子的鼻子和眼睛。

◉不要急著上色

　　我還在教水彩的時候，發現學生都很愛趕著在一天內完成畫作，很快就下筆上色，一個顏色都還沒乾就把其他顏色一層一層地塗上畫紙。我還記得學生向我哀嚎著說：「為什麼全部的顏色都變成髒髒的土色了？」答案是，如果無法耐心等待，顏色很可能會全混在一起。

　　也因為如此我才發現，只畫一半或是留白，我就可以晚點再決定是否真有需要把整個水罐畫好畫滿，或是應該處理掉某朵花周圍的白色區塊。我喜歡讓未上色的地方和上了色的地方一樣饒富興味。

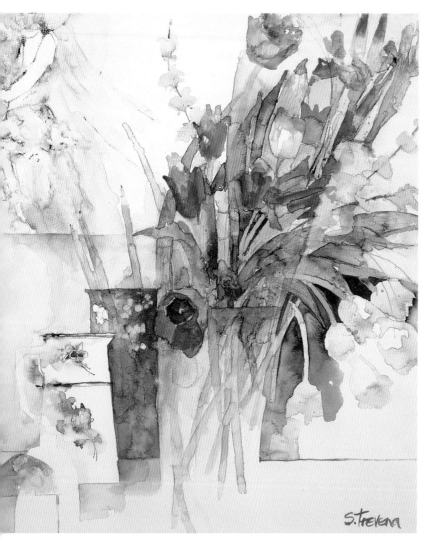

〈剛採下的鮮花〉Fresh Cut Flowers
53×49cm（21×19¼in）

> 如果無法耐心等待，
> 顏色很可能會全混在一起。

　　〈剛採下的鮮花〉是可以代表我座右銘「簡約便是美」的早期作品。我並未畫出裝花的花瓶——這部分留給觀賞者自行想像。淡粉紅色的鬱金香僅輕描淡寫，畫作背景幾乎全部留白。整幅畫的中心就只有那朵紅色鬱金香。

　　我在畫〈有水梨的靜物畫〉時，就學到了「少即是多」的概念。用淡色作畫對我來說是離開舒適圈，因為我不得不多加著墨深色的部分來使畫作完整。我也發現，輕描淡寫帶過題材中的靜物即可，這樣觀賞者的想像力才有用武之處。我才開始明白，若是不急著上色、學習耐心等待顏料變乾，要在畫到一半時改變心意其實並不困難。

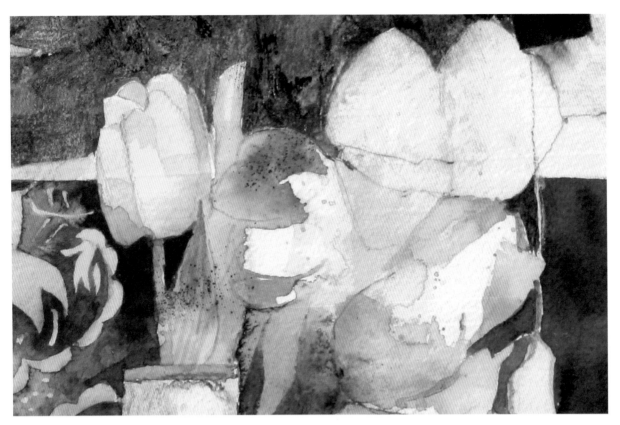

這張〈有水梨的靜物畫〉細部是原圖尺寸,圖中可以看見花朵僅局部上色,以免我之後想要留白。結果留白處構成了挺有意思的形狀,可以解讀為其他花朵,或是其他你能想到的東西。

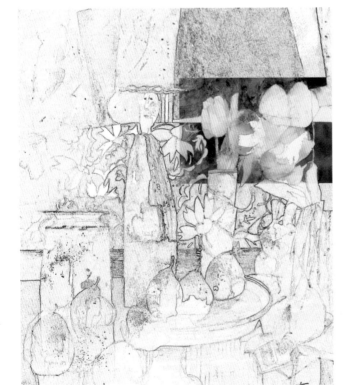

圖中彩色的區塊就是上方的細部圖。

作畫接近尾聲時,我用水溶性鉛筆在畫作上加了許多線條,再加水使線條柔和。

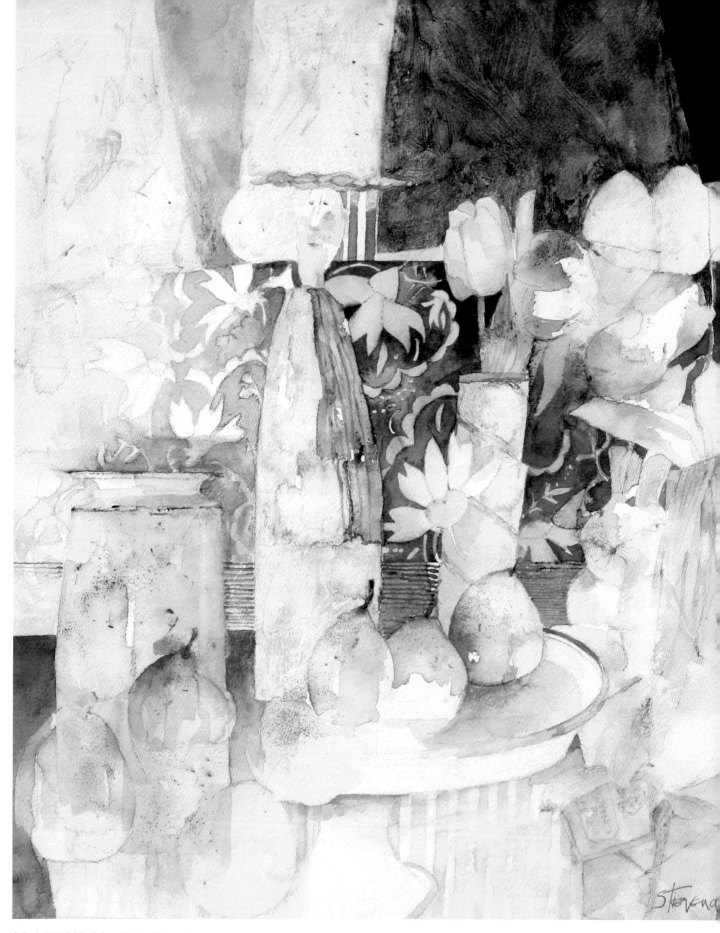

〈有水梨的靜物畫〉Still Life With Chinese Pears
46×38cm（18¼×15in）

●我最愛的靜物──梨子

　　只要家裡的水果盤內有梨子，我就很難抗拒畫下梨子的衝
動，也可能我會開始思考，怎樣的靜物畫可以讓我加入梨子
美麗的形狀與色彩。梨子皮和果肉都能給我帶來很多靈感。
以下是幾幅我開心地加入梨子的水彩靜物畫。

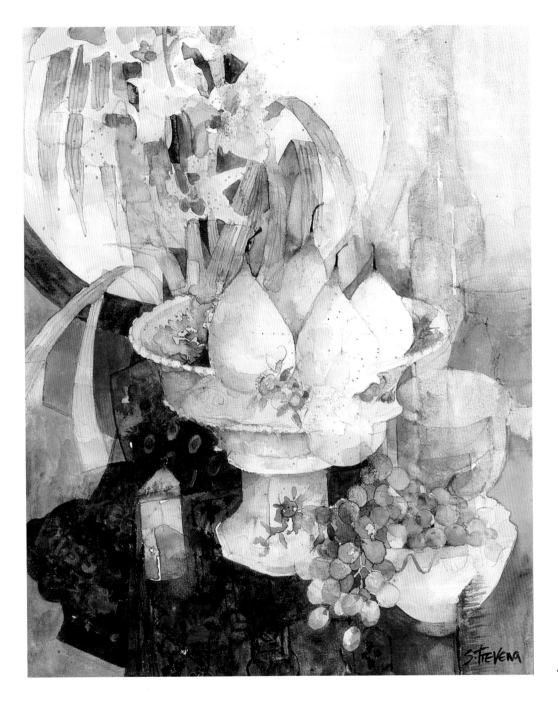

〈水果盤與梨子和蘭花〉
Fruit Bowl with Pears
and Orchids
48×38cm（18¾×15in）

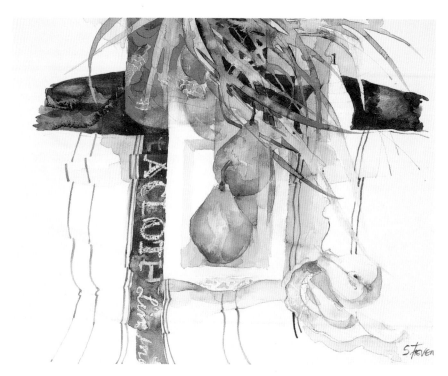

〈三顆梨子〉Three Pears
30×40cm（11¾×15¾in）

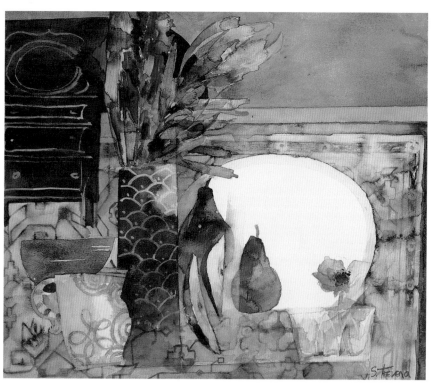

〈魚紋花瓶與紅梨〉Fish Vase with Red Pears
38×48cm（15×18¾in）

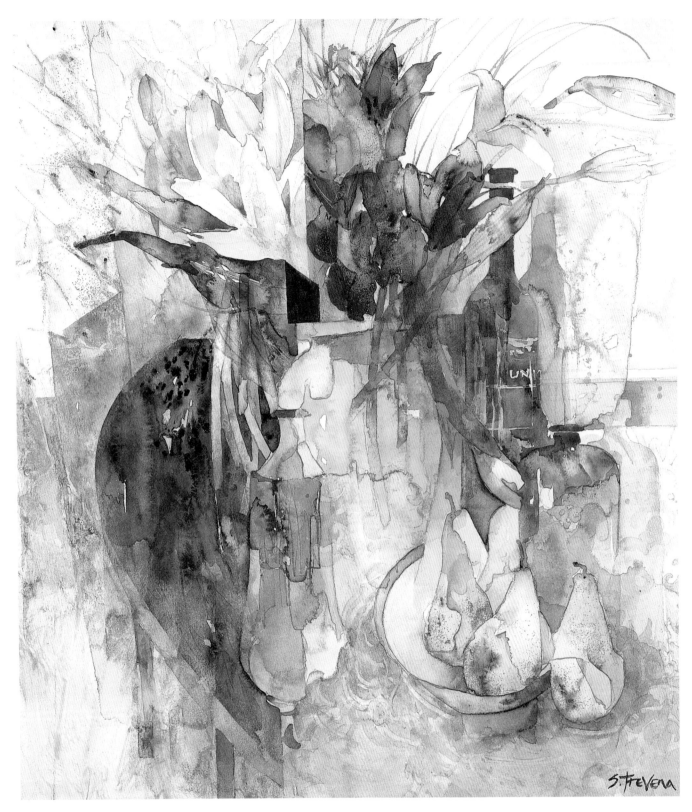

〈粉紅梨子與紅花〉Pink Pears, Red Flowers
55×48cm（21¾×18¾in）

使用綠色作畫

4

〈法國夏日的綠意盎然〉 Summer French Greens

我對綠色一點也提不起勁。難道我是唯一一個覺得綠色無趣、難以駕馭,有時甚至有點平凡無奇的藝術家嗎?我甚至不肯動手調綠色,都直接擠現成的綠色顏料來用,我最喜歡的綠色顏料是橄欖綠和墨綠色。這兩色我都能調出來,但我總是盡量避免自己動手,因為一碰到單調可怕的綠色我就缺乏自信。

> 「作畫並非一味地勾摹,而是在許多關係之間找到和諧。」
>
> ——塞尚 Paul Cézanne

● 挑戰使用綠色

〈法國夏日的綠意盎然〉這幅畫是我個人的突破,我作畫一向僅少量使用難以駕馭的綠色,也從來不曾完成以綠色為主的作品。我不是風景畫家,所以我可以不管無聊的綠色,先選用其他活潑的顏色。但是住在法國的那段日子,我被綠意環繞。我們一天到晚經過綠油油的鄉間,樹木和灌木是各種不同的美妙綠色,最討厭綠色的我愛上了這個景象。但是我準備好接受綠色水彩畫的挑戰了嗎?我有感覺到每次想要開始作新畫時的那股殷切期盼嗎?顯然是有的,因為我著手開始畫起了〈法國夏日的綠意盎然〉。

被法國綠意盎然環繞的景色。

在法國的日子,我們一天到晚
經過綠油油的鄉間。

有金魚的池塘是作畫的靈感來源。

●創意發想

要應付這個難題，唯一的方法就是到鄉間小徑走一遭，拍下各種不同的綠，培養好情緒，來使用綠色作為畫作的主要顏色——大自然選的綠色都好美。

那時剛入夏，包圍我們的蓊蓊鬱鬱從偏寒的綠松石色到溫暖的橄欖綠都有。我家的大花園也是很好的靈感來源，有好多樹木與各種植物，最棒的是，還有一個住著上百條金魚的大池塘。

池塘裡的上百條魚嗷嗷待哺。

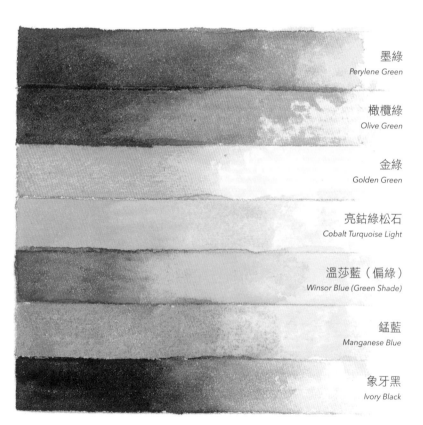

墨綠
Perylene Green

橄欖綠
Olive Green

金綠
Golden Green

亮鈷綠松石
Cobalt Turquoise Light

溫莎藍（偏綠）
Winsor Blue (Green Shade)

錳藍
Manganese Blue

象牙黑
Ivory Black

〈法國夏日的綠意盎然〉中使用的顏色

●下筆開始作畫

我從池塘下手，我的池塘呈現碗狀，就像是被切成兩半一樣，還能看見池塘裏層。我用綠色和棕色這類大地色系來畫池塘，趁顏料未乾，用竹筆在顏料上刮出痕跡，營造出動感以及池塘中的生命。碗頂的平行線落在畫面正中央，我讓這條線延長切過畫紙，用以分割畫面空間（完稿見52頁）。

碗狀池塘上方掛著一抹黑，是貨真價實的黑色，是象牙黑。我在這一抹黑與平行線交會處隨意畫了幾個石頭形狀的東西，向上接上了兩個黃綠色的半圓。這兩個半圓呼應著池塘形狀，暗示兩棵樹。兩個半圓外，畫面最左邊好像有棵白樺樹幹，顏色非常淡，很難發現，而且也沒有樹枝或樹葉來做進一步解釋。接著，我在池塘的右邊刮出一些痕跡，暗示青草和燈心草。

在畫紙上正式作畫之前，我先在小紙上實驗，用竹筆或木枝等工具刮顏料，看看哪種工具可以做出我心中蘆葦和燈心草從水裡竄出來的感覺。

顏色，從偏寒的綠松石色到
溫暖的橄欖綠都有。

各種創造紋理痕跡的水彩工具

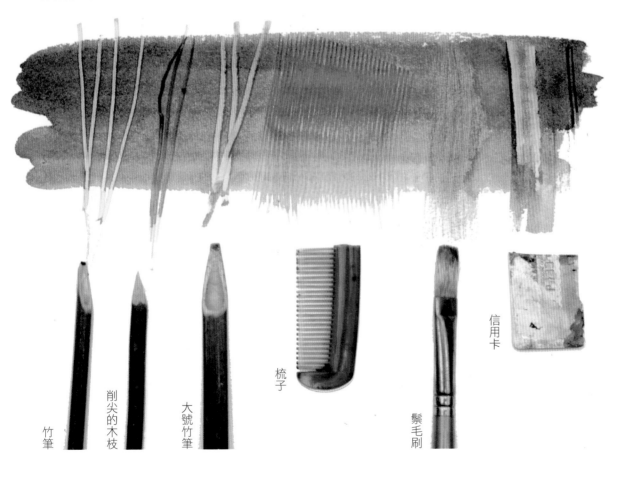

竹筆

削尖的木枝

大號竹筆

梳子

鬃毛刷

信用卡

● 轉戰抽象畫

　　畫作其他部分由各種隨意的形狀組合而成，有點像是拼布藝術，每個區塊都有不同的質感，呈現出法國此區盛夏出現的各種植物。

　　我們造訪了當地一個美麗景點 —— 多姆鎮（Domme）。多姆鎮是一個中世紀小鎮，鎮內有觀景高台，從那裡可以看到多爾多涅超凡的鄉村全景。田與田之間沒有樹籬或牆垣隔開，所以每個幾何形狀都與鄰近區塊融在一起，僅有細微的顏色與質感差異。這個景象看起來好像抽象畫派，令我震驚。一如以往，每每看到這般景色，我身上一定剛好沒有相機或是速寫簿，連個可以小畫幾筆的舊信封都沒有。那個當下我尚未開始這幅畫作，但我先用心把眼前的景致存在腦海中，我知道未來的我會用到這個景象。而現在，時候到了。

多爾多涅鄉間拼布藝術般的風景。

繞著石頭轉的
黃色粉彩線條。

◉完成畫作前，最有趣的階段

　　在畫〈法國夏日的綠意盎然〉的最後幾天是最有意思的階段。這個階段我不用再煩惱構圖和選色，可以開始思考最後該加些什麼了——如何神來一筆，把整幅畫精彩地串在一起。畫好的部分需要加重顏色，這時我使用了油性粉彩筆。

使用藍色油性粉彩加強色彩。

　　這個階段添加的筆觸通常是直覺的產物。不為什麼，我就是想要加入一抹不同的顏色，或是局部加深，雖說下筆之後要自圓其說也很容易。半圓池塘下方強烈的藍色線條可以解釋成池水滲入下方的植物，繞著石頭轉的黃色粉彩線條可以解釋為耀眼的陽光。但這些其實都是隨機加入的元素。

在對的地方神來一筆漂亮的顏色，
有畫龍點睛的效果。

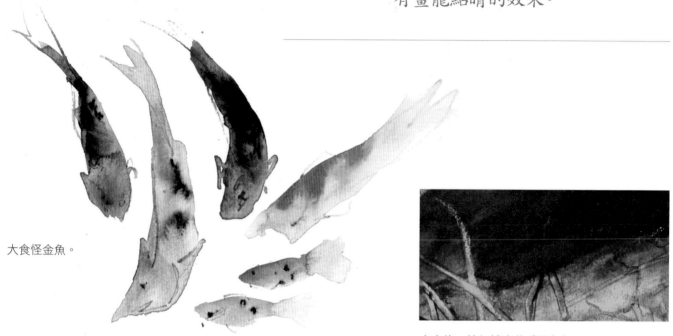

大食怪金魚。

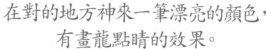

小小的一抹紅扮演著重要角色。

　　我最後的小裝飾是碗狀池塘上方一抹美麗、飽和的紅，我想要藉此暗示上百條金魚在池塘裡橫衝直撞、等人來餵食。在對的地方神來一筆漂亮的顏色，有畫龍點睛的效果，可以讓整幅畫充滿生氣，顯然此處正缺這麼一筆。下了那一筆，我便知道這幅畫作完成了。我可以等個一天、一週，甚至是一個月再回頭用全新的眼光觀賞這幅作品，告訴自己當時的停筆時機正確，畫面上一切都妥。

●享受作畫的當下

　　這幅畫主要描繪綿延無盡的鄉間，表現出旅居國外，住在距離市鎮（甚至是鄰居）好幾英里的家中所體驗到的強烈情感。朋友說我家附近如果沒有鞋店，我最多只能撐幾個月。我在整理自己的情緒時，發現自己在這個奇妙的環境之中，居然感到放心、很有安全感，而這幅畫的構圖也非常柔和。但是我仍存在著某種焦慮，在我安靜坐著喝茶的時候，有種周遭一切都發狂似地生長著的感覺。

●水彩的流動性

　　我認為水彩很適合展現個人風格，揮舞著畫筆、讓顏料隨意流動，可以反映出作畫者的心情。當我不再以客觀角度觀察，我就必須朝著「表現」的方向來思考。我發現畫作到了某一個階段會發展出自己的生命，呼喚著我畫上起初不打算使用的色彩和形狀，而這些顏色、形狀在那個當下卻又是如此必要。壞消息是，在寫意的畫作中越是刻意表現，呈現在畫紙上的作畫痕跡就會越緊繃。你必須放鬆心情，享受作畫的當下。我畫了十幅這類型的作品後就開始想得太多，使用顏料時戰戰兢兢，畫面於是變得緊繃。那時我便知道是時候停止抽象風景畫，轉回原路了。

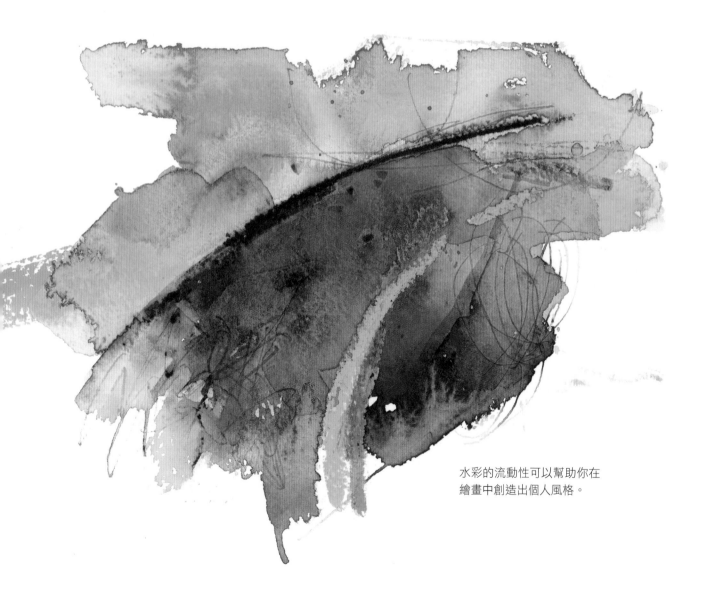

水彩的流動性可以幫助你在
繪畫中創造出個人風格。

〈法國夏日的綠意盎然〉Summer French Greens
43×59cm（17×23¼in）

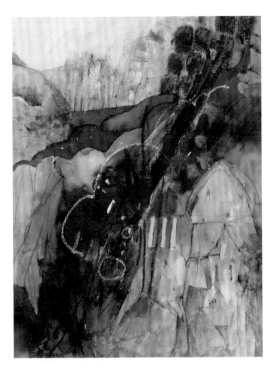

〈八月──卡斯泰爾諾〉October - Castelnaud
53×39cm（21×15¼in）

●我的其他法國抽象畫

　　這三幅畫作花了我好幾個月完成。而我在最後一幅〈卡斯泰爾諾〉已經偏離了抽象畫風，房子的形狀趨於寫實。

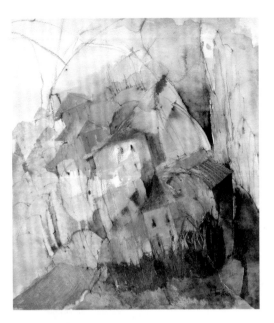

〈卡斯泰爾諾〉Castelnaud
45×40cm（17¾×15¾in）

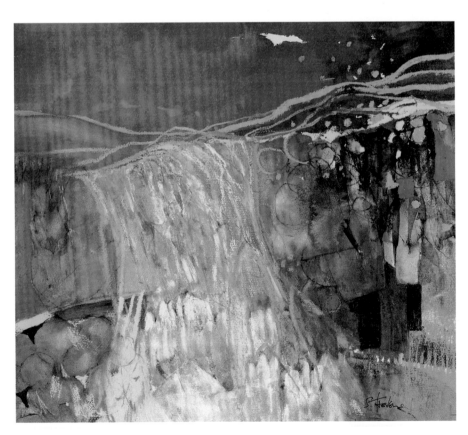

〈炙熱的岩石〉Hot Rocks
41×46cm（16×18in）

打破透視法

〈有黃紙袋的靜物畫〉Still Life with Yellow Paper Bag

　　我下定決心學水彩後，一開始是從幾張蝴蝶和蘋果小圖入門——但是很快我就發現我不適合寫實主義。我不喜歡精確地畫出眼前的東西，反而對於從題材中尋找靈感更有興趣。實務上來說，這意味著同時呈現靜物的不同面向，也可能多少有所重疊。這種作畫手法能傳遞靜物的概念，而非僅從單一視角觀察靜物。

　　為了要有好的構圖，我的每一個靜物都必須和鄰近近物的形狀或顏色相互呼應，若需要把杯子反過來畫，或是畫顆藍色小樹，也是無妨。

「不管畫什麼，所有畫作都是抽象的，因為畫作需要經過安排。」

——大衛・霍克尼　David Hockney

●關於立體派

　　我腦海裡有個畫面，1900 年代初，畢卡索和布拉克（Braque）坐在巴黎市內一間咖啡館喝著葡萄酒。他們桌上有兩支酒杯、一瓶酒、一支菸斗和一份報紙。他倆頗安靜。盯著桌子看了幾分鐘後，畢卡索轉向布拉克說：「我忽然有了很不錯的作畫靈感。」

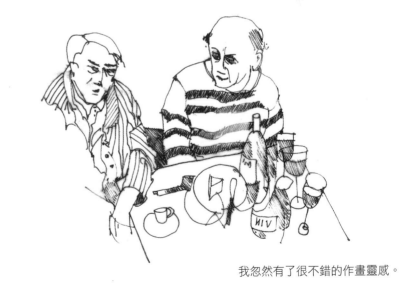

我忽然有了很不錯的作畫靈感。

我相信立體派（Cubism）的出現背後還別有一番寒徹骨，不是光靠兩位線上藝術家寡言的小聚就能問世。然而，不論他倆究竟聊了些什麼，立體派在當時確實蓄勢待發。立體派屏棄西方繪畫的透視原則，表現出破碎的平面以及空間的流動感，模擬視線掃過題材各個面向時，腦海中稍縱即逝的畫面。

我在早期探索靜物畫時，就已經時不時會使用這些觀念。我在〈餐桌〉中打破了透視原則。這幅畫的構圖是二度空間，靜物穩穩地放在紙上，背景被推向前方，與桌子產生互動。

扭曲的餐具、水果等物品陳設在桌腳不太平衡的桌上。你可以看到桌巾細緻的表面，而後方的咖啡杯甚至像是與前景的葡萄和柳橙位在同一個平面上。桌子下方的條紋毯看起來像垂直掛在地面上。這幅畫打破了傳統的透視規則，無法用透視法引導觀賞者的視線。

〈**餐桌**〉Lunch Table
48×38cm（18¾×15in）

立體派畫風。

◉靜物擺設的構思

我希望這幅畫可以探索各個不同的面向，並將靜物與空間收緊。要達到這樣的效果，我就必須犧牲靜物的立體感，把所有靜物推到紙面上。

我收藏的道具中有很多花瓶，其中不少花瓶內插著紙質、絲質或木質假花，只要上花市我就一定會蒐集這些東西。誰知道什麼時候搞不好忽然需要一支淡粉紅色的鬱金香！這幅畫中，我選用了一些亮紅色的孤挺花，還有用紙和鐵絲捲成的小枝子與枝上的紅色莓果。這些枝子的形狀很漂亮，你也可以依據構圖把它們彎成適合的形狀。我在幾幅舊作中都用過這些小枝子。

> 我希望這幅畫可以探索各個不同的面向，
> 並將靜物與空間收緊。

我的工作室收藏的道具中有紅色的孤挺花。

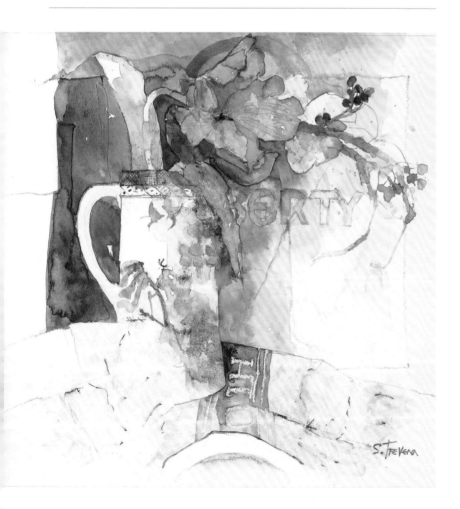

〈水罐與紙花〉
Willow Jug with Paper Flowers
40×40cm（15¾×15¾in）
這幅畫作使用的花朵和枝子與〈有黃紙袋的靜物畫〉中的一樣。

決定使用孤挺花的豔紅之後，我馬上知道這幅畫主要的顏色會是紅、藍、紫三色。但是有個重要的問題，這些靜物要擺在哪裡呢？要用什麼當作背景？「妳如何選擇背景？」是我一天到晚被問的問題。

對我來說，背景不是在快完成畫作時用來填滿靜物間空隙的事後決定──在一開始選擇作畫對象時，我就會考慮背景了。如果工作室內找不到感覺對的位置來擺放靜物，又可能我覺得窗外景色或桌面外觀索然無味，那麼我就會從自己收藏的布料或毯子中找件適合的，擺在靜物後方。如果還是失敗，我也會考慮使用擦碗布或是包裝紙。我眼前擺設的一切都必須是整體考量後的決定，顏色或形狀皆然。

右圖中有淺藍和粉紅色塊的方形紙是從雜誌上剪下的，我把它釘在一張印地安風的拼布上。畫面中能看到紅色的圖釘頭。找不到我心裡想要的圖案時，卡片或雜誌上剪下的紙塊就非常好用。

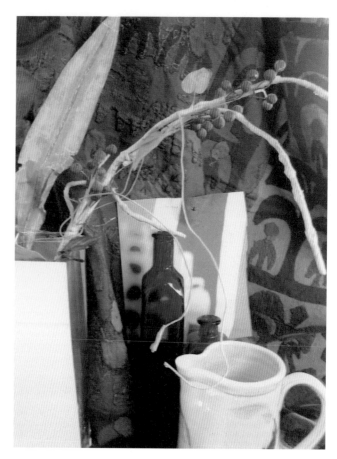

精選靜物的簡易擺設，其中有雜誌上剪下的紙塊和紙製小枝子與莓果。

構思靜物擺設後，我想在這幅畫的背景使用紫色或是藍色的布料來搭配鮮豔的紅色。布料上還要有有趣的圖案，讓我可以穿插、融合至靜物中。左圖這張印地安拼布上縫著許多棕櫚樹和大象圖案──很適合用在我的背景和前景。

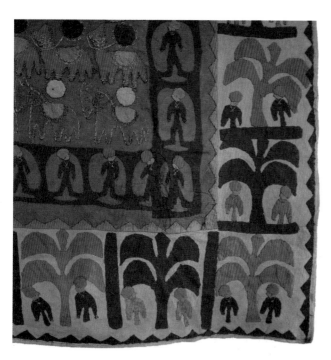

印地安拼布。

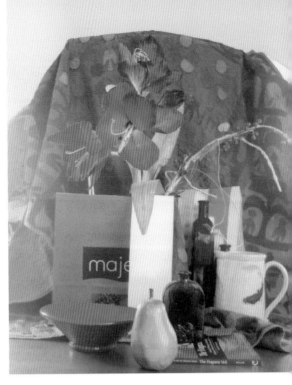

對我來說，背景不是在快完成畫作時用來
填滿靜物間空隙的事後決定。

◉ 靜物擺設定案

靜物擺設定案中，我加入了一顆金黃色的梨子與一個紅色
的碗，讓自然形狀與垂直線條形成對比，還有一本小書靜躺
在畫面底部。我的花瓶是透明玻璃，但我需要白色花瓶，所
以我剪下一張正方形的白紙，用雙面膠貼在花瓶正面。粉紅
紫色的紙袋是素面的，所以我從雜誌上隨便選了一些字，剪
下來貼在紙袋上，用剪下來的字在構圖中增添一點立體派的
風味。

靜物擺設定案。

◉ 作畫技巧與用色

選定了紅色紙花和印地安拼布後，要決定這幅畫的顏色就
很容易了。畫面上肯定有熱情的紅色調，從茜草棕至粉紅色，
藍色調的範圍則從紫色到綠松石色，另外還會加入少許綠色
和黃色——不過我也很有可能事後改變心意。

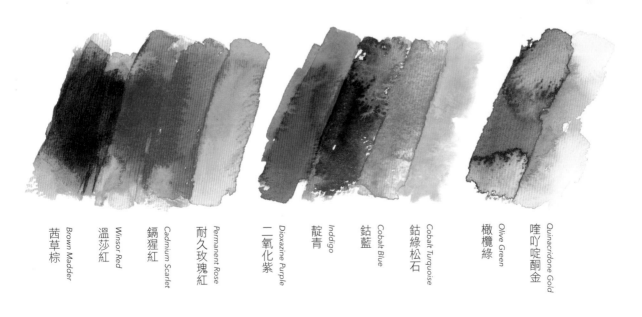

茜草棕 *Brown Madder*
溫莎紅 *Winsor Red*
鎘猩紅 *Cadmium Scarlet*
耐久玫瑰紅 *Permanent Rose*
二氧化紫 *Dioxazine Purple*
靛青 *Indigo*
鈷藍 *Cobalt Blue*
鈷綠松石 *Cobalt Turquoise*
橄欖綠 *Olive Green*
喹吖啶酮金 *Quinacridone Gold*

〈有黃紙袋的靜物畫〉中使用的顏色

必須鮮艷的紅花是我首先處理
的靜物。在處理孤挺花這類大
型花朵時，我喜歡先畫有直線
邊緣的花瓣。我喜歡誇大表現
直線碰上自然線條時的緊繃感
和張力。

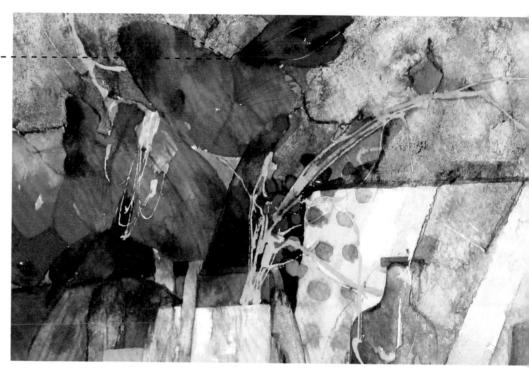

我替最長的那朵花上了優雅的粉紅色，其他花則皆以紅色處理。接
著我決定了紙袋上緣、花瓶上緣以及雜誌剪紙上緣這幾條水平線的
位置，創造出明顯的視覺焦點，把觀賞者的目光引至孤挺花的紅。

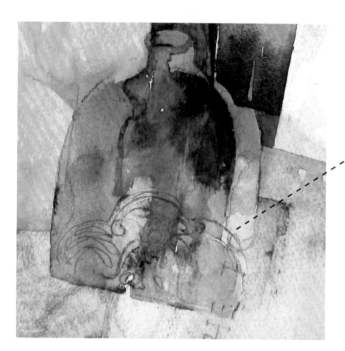

我把瓶底的刻紋往外延伸。

現在我可以在枝子、莓果上塗上留白膠了。
莓果的小圓點往下掉，接上剪紙上的圓點圖案。

畫好垂直的靜物後，我便開始專心處理白色
水罐，改變水罐的角度，露出美麗的把手和壺嘴。

紫色玻璃瓶薄薄地疊上數層水彩。玻璃瓶現
在向右傾斜，靠近水罐，底部的刻紋也往外延伸。

這時我已經畫到裱過的水彩紙下緣，空間不
夠了。這是沒有先打草稿惹的禍，也因為如此，
我只能放棄畫碗、梨子和書本了。

◉拋開精確的視覺表現

　　我想把我挑選的靜物呈現給觀賞者，卻又不想精確描繪這些靜物的外觀。我的目標是希望這幅畫不論在顏色或設計上，都能結構完整、和諧。讓這幅畫作某些部分清楚明瞭，某些部分又帶點神祕。

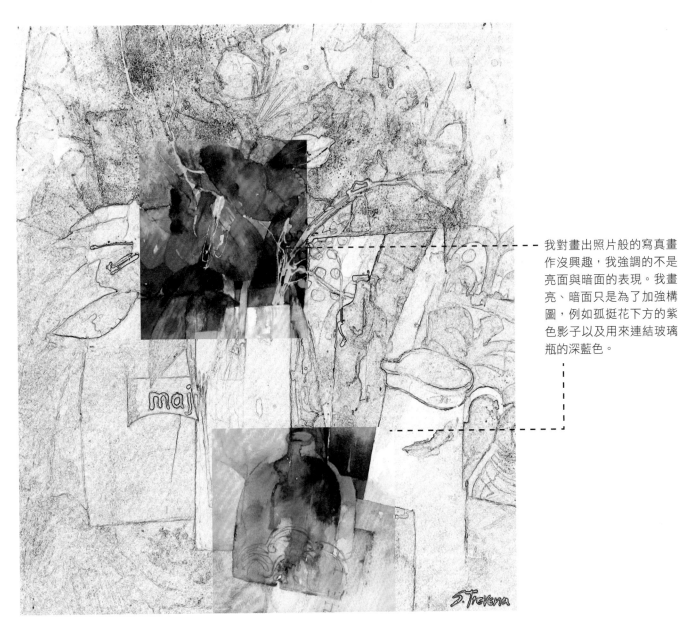

我對畫出照片般的寫真畫作沒興趣，我強調的不是亮面與暗面的表現。我畫亮、暗面只是為了加強構圖，例如孤挺花下方的紫色影子以及用來連結玻璃瓶的深藍色。

畫作中的陰影。

接著，我得做個重要決定，就是該用什麼顏色畫紙袋。在下筆上色之前，我先剪下一些不錯的粉紅色紙，看看用紙袋原本的顏色作畫會是什麼樣子。這麼一試我才發現粉紅色不妥，這會使紙袋與花分開，所以我便決定改用金黃色處理紙袋。這樣，紙袋便能與紅花連在一起，共同構成畫作的暖調部分，而非如右圖所示，感覺紙袋融入了構圖偏藍的寒色調部分。

我也發現白花瓶會從畫面中跳出來，破壞平面感，所以我把花瓶畫成粉紅色，讓花瓶銜接上畫面的左右兩側。

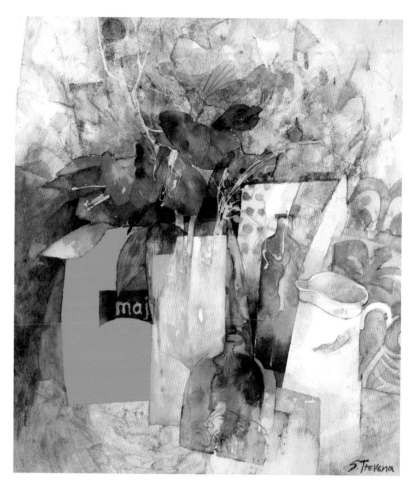

起初我打算用粉紅色處理紙袋。

沒有底稿，代表我必須完全在腦海中構圖，先想好成品的樣貌。從這幅畫可以看出，這種做法使我在畫到一半的時候有改變心意的空間，可以放棄某些靜物。

最後呈現在畫紙上的成品，或多或少跟原本的靜物擺設仍有部分相似，雖然我放棄了某些元素，也明白這幅畫已經與我原初的構想相去甚遠。畫中透明水彩顏料相互交疊，如此每件靜物就能彼此交映，表現出光線，卻又不刻意畫出光影。

抽象風景藝術家理查·德貝康（Richard Diebenkorn）曾言：「我從來無法達成理想，頂多在原先就有想法的前提之下，達成可能想要的樣子。」我與德貝康秉持著相同信念——我從來無法預測一幅畫作會變成什麼樣。我可以大概做些事前規畫，但也會適時地跟著當下作畫的感覺走。

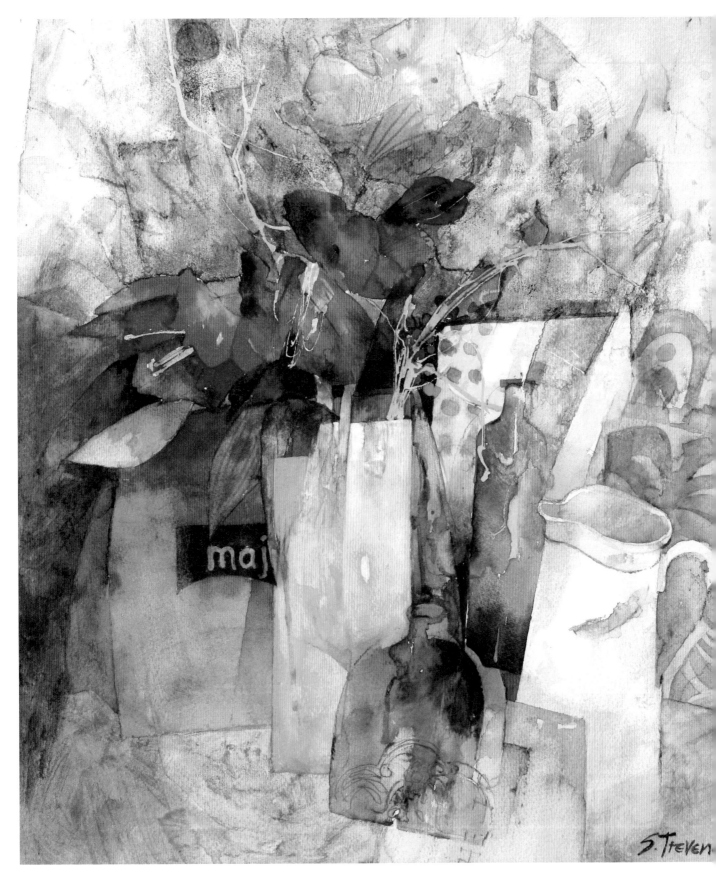

〈有黃紙袋的靜物畫〉Still Life With Yellow Paper Bag
45×39cm（17¾×15¼in）

水彩的美麗意外

〈蘇格蘭睡蓮〉Scottish Waterlilies

　　水彩有不可預測的特性，藝術家可以善加運用這種特性，創造出意想不到的痕跡或混色，造就成功的畫作。〈蘇格蘭睡蓮〉這幅畫讓我有機會用大量的水和顏料做實驗，看看會出現什麼出奇不意的效果。

　　我時常提醒自己，畫過頭會搞砸畫作，尤其是在我想要憑感覺作畫的時候，例如這幅〈蘇格蘭睡蓮〉。每當我躊躇不前，就會反覆細看手上的畫，想想是否其實已經達到最初設定的目標了。就〈蘇格蘭睡蓮〉而言，若要繼續雕琢，就只能加些不經意的點點或滴痕。

「我總想隱藏我付出的心力，我希望我的作品可以有春日般的清爽愉悅，這樣就沒有人會發現我究竟下了多少苦功來完成畫作。」

——亨利‧馬蒂斯　Henri Matisse

◉發現美麗的意外

　　畫水彩時，我很喜歡創造一些美麗凌亂的小意外 —— 顏料滴痕、讓顏色「同流合汙」等。而我最喜歡的是許多畫家避之唯恐不及的「花椰菜痕」（譯注：紙上顏料半乾時不小心再疊上水或顏料時造成的痕跡，邊緣形如花椰菜）。對我來說，這些刻意製造出的「意外」可以替畫作增添許多元素，創造出我意想不到的痕跡，卻也使作畫過程充滿一定的風險。小意外可以引導整幅畫作的方向，這也是水彩的其中一個特性 —— 美麗可能出奇不意。

左圖：〈蘇格蘭睡蓮〉完成品細部（完稿見 70 頁）

水彩的特性可以創造出意外的痕跡。

睡蓮池塘是最適合水彩的題材，因為有大量的水到處滴流。我可以一層一層重疊上色，表現出池子的深度，也可以創新做出不同紋理的塊面。水彩媒材的顆粒（granulate）、沉澱（settle）、混合（blend）等特性，直到現在仍常令我感到驚艷。

◉ 來自蘇格蘭花園的靈感

我朋友艾琳和麥克住在蘇格蘭。我第一次到格拉斯哥（Glasgow）拜訪他們時，在他們家中獲得了許多靈感。艾琳也是水彩畫家，與她聊著用水彩這個難以駕馭的媒材創作過程的酸甜苦辣，對我來說就像是在充電。參觀完她畫室內的畫作，艾琳說花園裡有個東西想讓我瞧瞧。原來是個美麗的睡蓮池塘，我們靜靜站著，綠色、黃色的圓形葉子以及可人的粉紅花朵盡收眼底，真是美好時光。那天萬里無雲，水面反映著神祕的藍與綠。我還記得當時我興奮地說：「我去拿相機。」下一幅畫作的靈感來了。

我對這個睡蓮池塘的第一印象。映在水面的天空呈現出微妙的藍色與綠色。

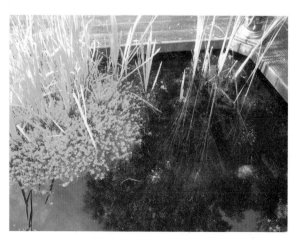

選擇這張照片是為了看池上蘆葦的細節。

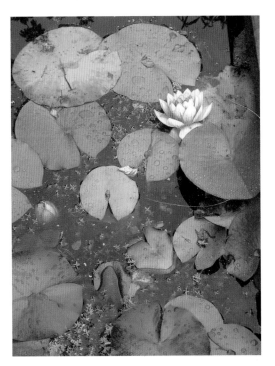

把大面積葉片擺在畫作上方，作為參考照片。

◉構圖的祕密

　　眼前雖然有這麼多睡蓮池塘的照片，我卻很難從中選出一張「完美構圖」。當時透過相機鏡頭覺得不錯的景，事後再看照片有可能會令人失望，不是太模糊了，就是頗為無趣。我通常會從許多照片中各選一些元素使用，這次我也採取一樣的手法，把某張照片中的葉子和雜亂的元素拿掉，再加入另一張照片中的花朵和蘆葦。我使用的主照片中，畫面上方的葉子面積較大，睡蓮葉看起來像是往畫面下方漂，越往下葉子面積越小。我發現把主要元素壓在畫面上半部可以創造出身歷其境的感覺，讓觀賞者更有共鳴。你會被引至上方池邊的一片青翠，彷彿親身在葉子和水面上漂著。

　　於是我決定在構圖上方用些隨性、強烈的痕跡來暗示地面的石板或石塊。葉子與花朵往較寧靜的畫面下方漂。我打算使用睡蓮賞心悅目的天然色彩，不過下手要稍為重些，刻意增加藍色和綠色的強度。

> 當時透過相機鏡頭覺得
> 不錯的景，事後再看照片有可能
> 會令人失望，不是太模糊了，
> 就是頗為無趣。

　　我最終的粗略草圖只有 8×12 公分（3¼×4¾ 英吋）。我覺得這張圖是一幅完美的小型作品，是因為當你知道這只是一幅草圖的時候，你可以很自然地表現。這幅畫不會被裱框，等實際作品完成之後搞不好還會被丟掉。而接下來我要做的就是在大紙上重現這幅畫，還要保持畫作新鮮活潑。

　　但是要把小草稿轉移到大畫紙上總令我傷腦筋。我必須保留小圖的前衛感，用有趣的手法詮釋葉子的形狀──不錯，鉛筆和蠟筆可以畫出討喜的鋸齒狀痕跡，水彩顏料卻很難有這般呈現。

我的草圖。

◉用水彩顏料與素描鉛筆做實驗

　　試過所有的水彩筆和刮痕工具之後，我感覺水彩加上素描鉛筆才能創造出我想要的痕跡，表現出畫面上方堅硬、冰冷的表面。我用肌理輔助劑（texture medium）打底，待其半乾再把鉛筆的石墨粉和顏料抹在上面做實驗。接著我再用削尖的竹枝做出刮痕，創造出枝梗的形狀。

用水彩和素描鉛筆畫出堅硬、冰冷的表面，用來表現石頭。

這幅畫的選色有各種不同的藍色、綠色，以及少許偏暖的粉紅色和橘黃色。

◉開始作畫：大膽、耐心、下手輕

　　我要用大量的水分來創造出令人驚艷的美麗意外，所以我選擇高磅數的冷壓水彩紙（638gsm，等同於300lb）。我一向直接在乾燥的水彩紙上作畫，沾水調顏料，這樣作畫前就不必先把畫紙打濕，高磅數畫紙不需要預先裱紙。我打算使用一系列的綠色和藍色，盡量保持顏色單純，最多再加些溫暖的粉紅和橘黃色。

　　我從畫面最上方開始作畫。我得把肌理紋路處理好——草圖和試畫我都拿捏得當，但現在要把這些紋路轉移到大張水彩紙上了。這個步驟需要極高的耐心。我必須抹掉部分鉛筆痕跡，再用水沾濕使其模糊，我通常用布巾或手指來完成這項工作。蘆葦處先上了大量顏料，顏料仍濕潤時，我用竹枝在顏料上刮出蘆葦的痕跡，接著再次拿出素描鉛筆，畫出莖的深度。在紙上推抹顏料、用鉛筆畫出質地粗糙的痕跡之後，我待畫作全乾，然後輕輕在該區刷上一層淡淡的綠松石色。這個步驟必須一次到位——反覆上色會使痕跡模糊。使用這類技法時，下手要輕。

我從布滿石頭的池邊往下畫，開始處理睡蓮葉的位置。我明白睡蓮葉的位置是整體構圖的成敗關鍵，所以我認為有必要先用鉛筆稍微勾邊。草圖中的睡蓮位置恰到好處，我也很喜歡草圖的構圖。現在，我要把這個構圖轉移到大張水彩紙上。我用紅色水性色鉛筆輕輕勾勒出橢圓形和圓形的葉子，成品局部還能看見紅色的鉛筆輪廓。這就是水溶性鉛筆的美妙之處，上水後，局部的顏色還隱約躍然紙上。接著我使用少許留白膠，替前景的幾個白點還有幾隻蘆葦留下白紙的顏色。

　　我個人認為畫只有花的大型畫作，祕訣在於耐心。我從畫面上方開始作畫，慢慢往下走，每片葉子都僅先完成局部，陰乾後再加上更多顏料，如此反覆，讓不經意產生的界線變乾，創造出意料之外的美麗痕跡。積水未乾時，我在積水處加上其他顏色，又讓小枝子和水溶性鉛筆在濕潤的顏料上遊走。接下來，我也需要暫離一會，待畫作完全陰乾再回頭檢查，希望能發現出奇不意，卻又能與畫作的水感完美結合的奇蹟。

使用紅色水性色鉛筆來勾勒睡蓮葉的輪廓。

◉水彩，最常出現美麗意外的媒材

　　這幅畫看似自在隨性，實際上卻結合了謹慎勾勒出的輪廓以及柔和濕潤的意外痕跡。這兩者的結合不僅創造出葉與葉之間的張力，也帶著觀賞者從富有光澤的濕潤葉片與優雅的粉紅花朵向上走至灰色的石頭池畔。

　　這是一幅一目瞭然的睡蓮水彩畫，觀賞者可以立刻看出畫作主題。我希望能捕捉自己初見這些美麗花朵時的愉悅，充分表現在畫作上。〈蘇格蘭睡蓮〉是媒材適合題材的最佳範例，也貼切表現出了水彩顏料獨有的神奇特性。

不美麗的水彩意外。

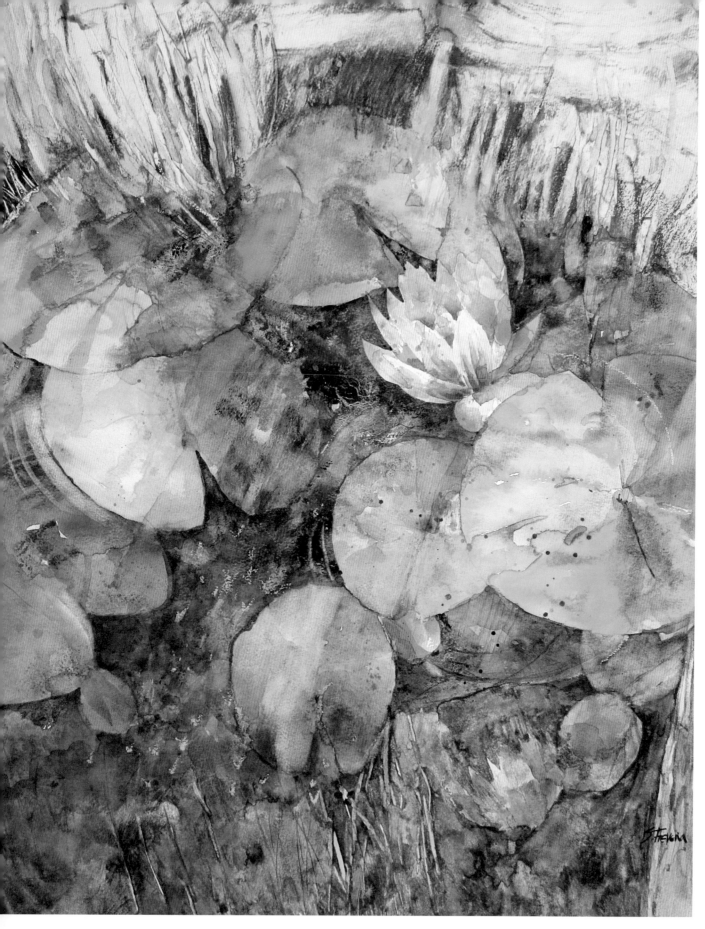

〈蘇格蘭睡蓮〉Scottish Waterlilies
70×60cm（27½×23½in）

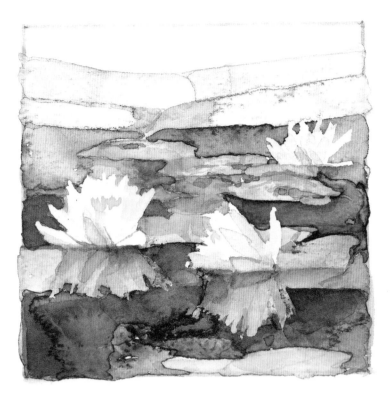

〈睡蓮〉Waterlilies
10×10cm（4×4in）

接下來這四幅畫作都是使用冷壓水彩紙，平放在工作台上完成的，這樣才能聚積水分，陰乾後便會出現神奇的意外痕跡。水彩媒材完美詮釋了花瓣和葉子的高雅。

〈鳶尾花〉Irises
10×10cm（4×4in）

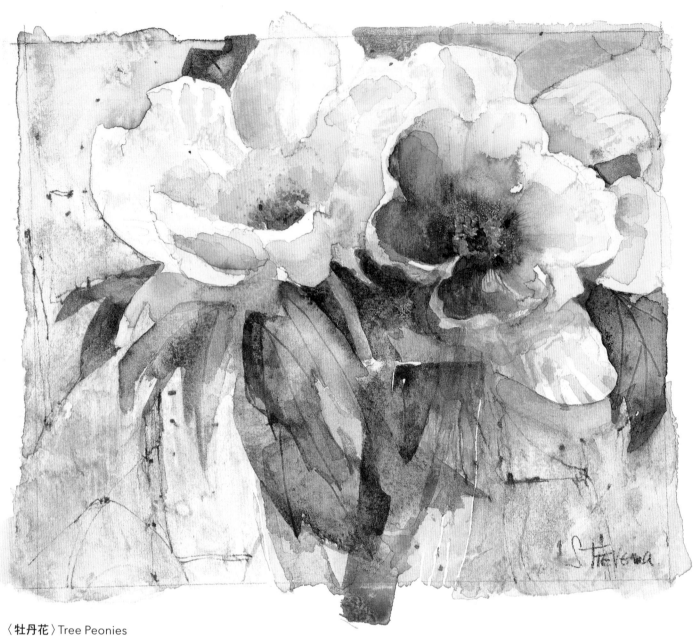

〈牡丹花〉Tree Peonies
19×23cm（7½×9in）

〈旋花〉Convolvulus
18×26cm（7×10¼in）

畫一幅大晴天

〈花園中的冷飲〉 Drinks in the Garden

要表現大晴天印象，不一定非得在鮮豔的藍天背景中畫顆大金球，再畫些深紫色的影子。明亮、爽朗的艷陽天，基本上可以使用明亮、爽朗的水彩技法來表現。運用色彩、形狀以及合適的題材就能創造出陽光的感覺。

◉ 接下來要畫什麼呢？

下一幅畫作我想暫別眼前的靜物，出去呼吸新鮮空氣，享受陽光。夏日的花園景色是很好的選擇。

要畫夏日花園，卻又不畫出藍色的天空與深紫色的影子，就得認真思考如何選色。下筆要當機立斷才能創造出清爽的筆觸，以及強烈、鮮豔的顏色對比，還有明顯的明度變化。最重要的是，我必須留下幾抹白，用水彩紙的白色做重點點綴——沒有什麼比純白更明亮了。完成的畫作中，寒調的藍色與綠色所占面積，大約同於常與炙熱艷陽天連想在一起的暖色所占面積。

> 「當你為藝術說謊的那一刻，你就成了藝術家。」
>
> ——馬克斯·雅各布 Max Jacob

我選用的寒調藍色和綠色。

錳藍
Manganese Green

法國群青
Franch Ultramarine

亮鈷綠松石
Cobalt Turquoise Light

綠金
Green Gold

胡克綠
Hooker's Green

左圖：〈花園中的冷飲〉完成品細部（完稿見 82 頁）

●尋找靈感來源

　　翻閱雜誌尋找靈感的時候，我看到一張以深色植物為背景的花園長凳照片。我深受這張照片的色彩組合吸引。金屬長凳與圍欄上漆著奪目的錳藍色，與近乎黑色的綠葉形成對比——顏色鮮豔的形狀與暗色的負空間漂亮地結合在一起。

　　這張照片是我花園畫作的完美底稿，於是我從同一本雜誌中撕下一些素材，做成一幅拼貼。我在雜誌這一頁找到綠色草坪，那一頁覓得幾本書和抱枕，還剪了一些零碎的紙片當作前景。

由雜誌素材剪貼而成的拼貼底稿。

這張雜誌照片給了我畫作毯子顏色的靈感來源。

●初稿的重要

　　雜誌湊成的拼貼，於是成了畫作上半部構圖的重要參考資訊。最後在畫作中，我只把抱枕換成了條紋毯，把畫面中的平行條紋換成垂直條紋，使畫面不要有向右延伸的感覺，也因此有了饒富興味的垂直線條。

　　下半部的構圖比較成問題。我必須在畫作下半部表現出陽光，因為從拼貼初稿看來，整幅圖畫仍略顯陰沉憂鬱。這代表我必須適度點亮畫作下半部，稍作留白，露出畫紙的白。

當靈感來源是某張照片的局部時
（如同這幅畫作），我就會遇到困難，因
為只有局部的構圖有圖可參考。然而，
我喜歡在萬事備妥之後再開始作畫，先
有小草圖也好，或是先把眼前的靜物陳
設好。因此我需要事先規畫好要如何填
滿畫紙。確實，計畫常趕不上變化，但
總強過畫到一半才發現自己跳到了水深
過身的泳池，卻沒穿游泳圈。

　　為了要有完整的參考資料，我畫了
張草圖來解決畫面下半部的問題。我先
畫了花園桌和桌上的盆栽，用淡色的花
朵導入陽光，還有堅韌的葉子撐起整個
構圖。現在我可以開始作畫了。

我的第一版小草稿。

我喜歡在萬事備妥之後
再開始作畫。

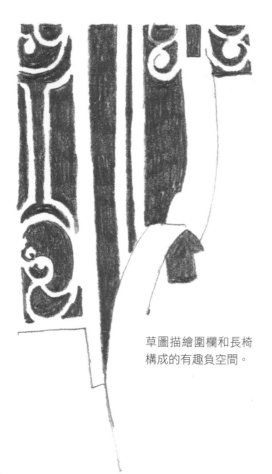

草圖描繪圍欄和長椅
構成的有趣負空間。

● 上色：從最喜歡的部分開始

　　這幅畫的前景尚未拍板定案，所以我決定先從我最喜歡、最確定的部分開始畫起。這種做法對我一向管用，我感覺這樣畫作最後自然會水到渠成——對一幅畫的某部分有些遲疑的時候，我總採取這個策略。

　　這次我先在水彩紙上輕輕打了底稿，畫出圍欄和長椅側邊的輪廓。此處的負空間對整體構圖非常重要，一定要畫好。第一張參考照片最吸引我的就是那些藍、黑色的形狀，於是我先塗上了顯眼的藍色，邊上色邊大量加水，半乾後再繼續加水來模糊顏色、做出紋理。

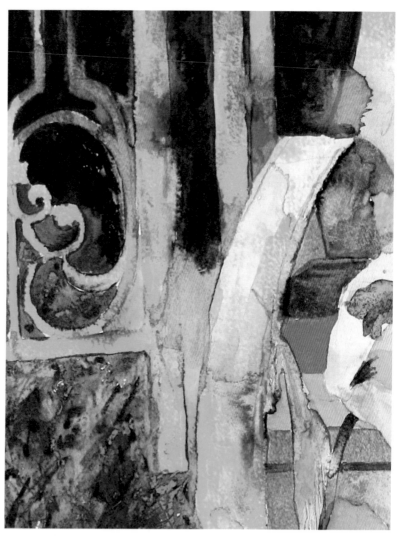

　　我特別喜歡那張長椅的扶手。照片沒把扶手拍清楚，所以我稍微調整扶手面向，呈現出扶手側面的美麗弧形。現在可以開始處理該區的深色負空間——使用的色彩是胡克綠混象牙黑。我並非僅在負空間填滿深色，我也使用了較淺的綠色來點綴小區塊，做出質感、呈現陽光。長椅扶手上半部維持淺藍色一樣是為了表現陽光，同時把扶手美麗的形狀往前推。

淺綠色和淺藍色代表扶手上的陽光。

接下來處理書本，畫作上的書本比拼貼草圖上的書本小得多，顏色也比較淡。書本完成後，我開始處理條紋毯。我沿用原圖中強烈的紅色與藍色，把一部分的毯子畫成三角形，朝著下方桌子處宣洩，如此連結畫作的上半部與下半部。

我不能再拖延了，必須趕快決定前景。最後我打算畫盆鬱金香，於是我打開我的花卉資料夾找參考圖片。我翻到以前在花園拍的鬱金香照，就是〈侯斐的紅花與無花果〉所使用的參考照片（見 19 頁）。照片中的三角構圖和四朵鬱金香的位置到現在還是很吸引我，所以我決定這次的花園畫作中要繼續使用這張照片。我在這幅畫中大膽表現鬱金香，超大的花朵衝著觀賞者而來。鬱金香的顏色範圍從稀釋的淡溫莎黃（Winsor Yellow）到芘栗色（Perylene Maroon），成為畫作中金黃色陽光的主要來源。

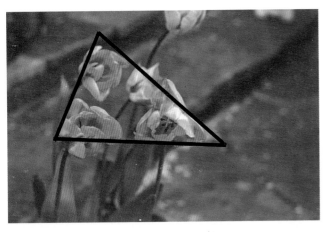

在我的花園拍下的幾朵鬱金香，形成一個有趣的三角形構圖。

溫莎黃和芘栗色，
是鬱金香使用的顏色。

長椅扶手上半部維持淺藍色
一樣是為了表現陽光，
同時把扶手美麗的形狀往前推。

用水彩畫下鬱金香的確切位置前，我需要先替桌上的擺設打個草稿，畫面右側需要一些能與鬱金香互動的形狀。我放了一小組靜物，用幾支向上延伸至條紋毯的酒瓶增加靜物高度，還有幾支閃亮的玻璃杯跟一個碗。

回頭再看一次草圖，我發現深色花盆讓該區顏色更暗了，這樣畫面會失衡。畫作下緣只要有葉子坐鎮就夠了。這張白桌是陽光區，要夠亮才能在畫紙上反射出光線，讓酒瓶和酒杯閃閃發亮。

小組靜物草稿，
這些形狀都會出現在畫作成品中。

我思考著在畫作底部置入深色花盆
是否合適，發現我必須重新安排。

這張白桌是陽光區，要夠亮
才能在畫紙上反射出光線。

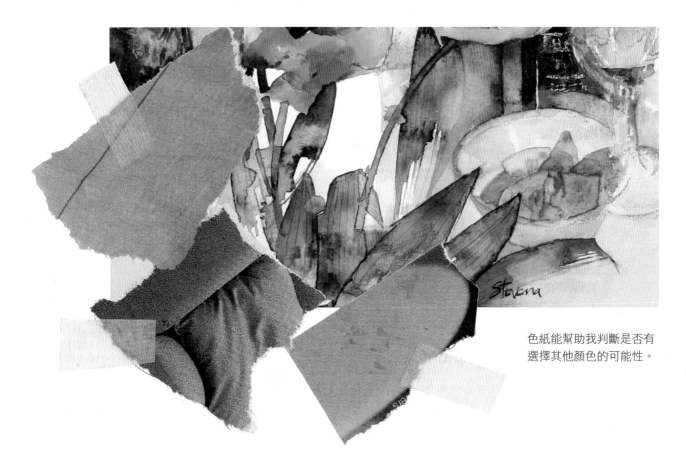

色紙能幫助我判斷是否有
選擇其他顏色的可能性。

我由上往下完成這幅畫作,簡化下半部畫面應該就是我要
做的最後決定。為了確定留白是正確的選擇,我剪下幾張色
紙,看看是否有其他合適的顏色。在這個階段加入新色確實
有可能替畫作畫龍點睛,增添一分生氣。不過,看樣子留白
是正確的。

還不錯,但這樣算是
完成了嗎?

◉一抹陽光點綴

顯然,要把輕鬆的休閒氛圍傳達給觀賞者,題材是關鍵。
我希望〈花園中的冷飲〉可以用強烈、活潑的顏色還有閃亮
的留白來暗示夏日。夏日花園的標準傢俱與餐具一同陳列,
創造出和煦午後的動態與一抹輕盈。

看著這幅畫,會使我想到慵懶的午後在花園中讀著好書,
伴著一杯冰涼的葡萄酒,陽光則在光亮的表面上翩翩起舞。

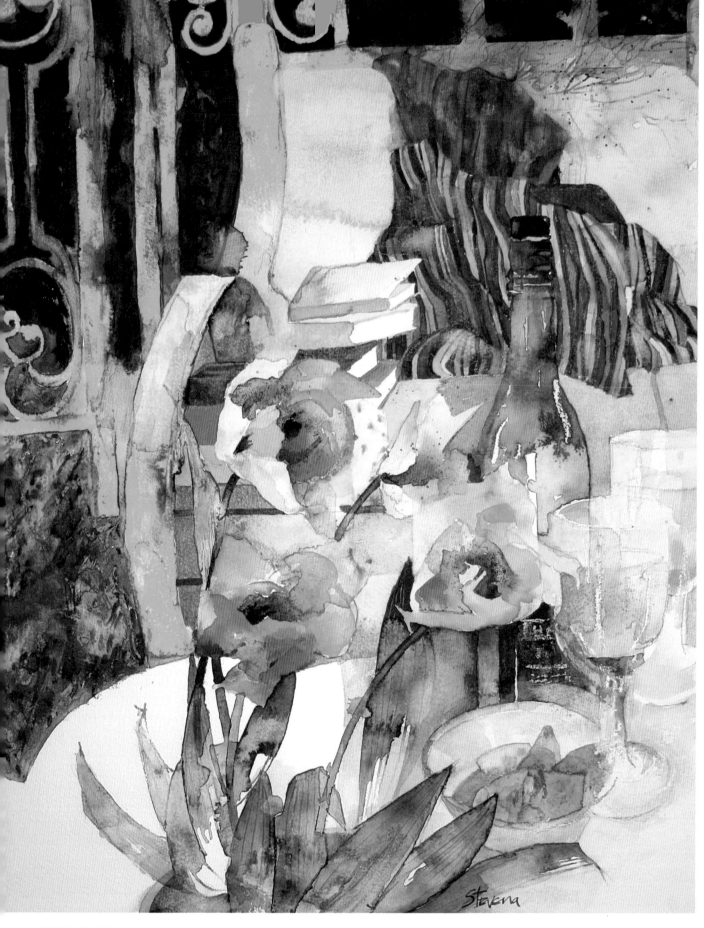

〈花園中的冷飲〉Drinks in the Garden
48×38cm（18¾×15in）

〈**濃縮咖啡，托斯卡尼**〉Espresso, Tuscany
10×10cm（4×4in）
盡情揮灑的色彩和白桌下方的深藍色暗示著光影。

〈**陽光與水仙花**〉Sunshine and Daffodils
10×10cm（4×4in）
這幅畫作不僅用顏色來表現陽光，代表春天的水仙花也暗示著陽光。

●充滿陽光的畫作

　　從以下幾張範例可以看出，使用純色以及在畫作中透出畫紙的白，就能創造出陽光的效果

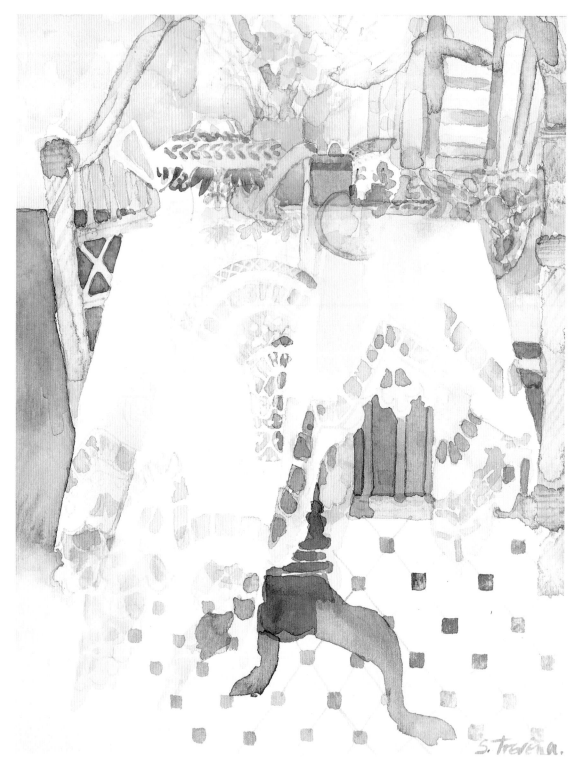

〈蕾絲桌巾〉Lace Tablecloth
30×20cm（11¾×8in）
整幅圖畫都充滿了光線，畫面上有一半的面積是畫紙的白。

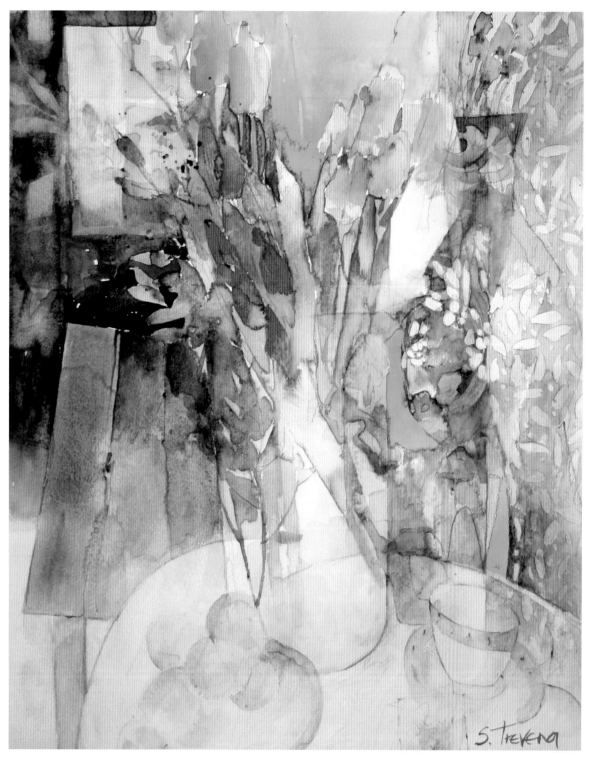

〈藍桌與花〉Blue Table with Flowers
47×38cm（18½×15in）
在畫面上留下的小白點以及透明玻璃花瓶替這幅畫創造出光線。

用抽象技法營造氛圍

〈法國夜裡的大火〉 Night Fire in France

在法國親眼目睹夜間大火給了我靈感，我想要試著把這次可怕的經驗寄情與紙。這是種又冷又熱的複雜情緒。首先我必須戰勝畫風景的恐懼，再來我得讓自己自由地創作痕跡，跟著感覺走，在紙上畫下我對那夜的紅、藍、黑的感受。

「藝術家畫的不是自己親眼所見，而是希望觀賞者能看見的。」

——艾德加・竇加 Edgar Degas

●走入鄉間生活

我日常生活的舒適圈一直都是充滿活力的都市生活，人聲鼎沸，還有好多商店——不管是白天晚上，任何時間我都可以到商店購買牛奶等民生必需品。都市活動讓我感到安全、舒適。說實話，造訪鄉間對我來說就是場恐怖的未知世界大探索，我無法克制自己腦補各種危險情節。鄉下一片漆黑的花園中是否埋伏著什麼生物？倫敦的街道從來不曾那麼暗過。

但是後來我離開都市生活舒適圈，在多爾多涅綠意盎然的深處租了間房子。在看了幾週的鳥，聽了幾週的蛙鳴之後，我漸漸也習慣了鄉間夜晚的漆黑以及各種不同的聲音，慢慢可以放鬆下來。

然而，某個冬日的夜晚，一切都變了調。與我們家近在咫尺的一片田中央，一場熊熊烈火燒了起來。我從來沒有這麼近距離見過祝融可怕的面貌——直接感受火焰的超高溫度，聽見火舌霹里啪拉的聲音實在令人害怕。最終火勢順利撲滅，但是我卻飽受驚嚇，好幾天無法平復。經過了這一次，我感到需要畫下自己的感受。

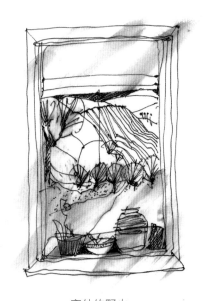

窗外的野火。

●暫別靜物畫

這麼多年來，除了在超小的畫紙上用超小的畫筆畫過蘇格蘭高地（Scottish Highlands）以及托斯卡尼的小莊園以外，我一向避免畫風景。我的小風景畫在顏色、形式的處理上都很謹慎，我的靜物畫則是常使用比較實驗、大膽的手法。

〈洛其湖〉Loch Lochy
11×15cm（4¼×6in）
我在洛其湖上乘著小船完成了這幅小型水彩畫。

〈沃爾泰拉，托斯卡尼〉Volterra, Tuscany
10×10cm（4×4in）
這張小風景畫原本是鉛筆與墨水筆的速寫，後來才加入了水彩。

在我小心翼翼地替大面積的樹木和建築上色時，我才明白畫靜物的好處是畫家對作畫主題享有至高無上的權力，可以改變視角、光線、空間。風景畫則好似無邊無際——綿延不絕，不停地延伸下去，而且通常只有綠色。

我必須克服畫一望無際的風景的無趣感。我得畫些什麼在紙上，要用大張畫紙才能表現出動感的痕跡與流動的空間。那場大火使我有機會試著捕捉夜晚的氛圍。我可以把這次創作當成實驗，這樣就沒有畫出裱框作品的壓力——只管大玩顏色就對了，而且絕對不打任何草稿。

> 風景畫好似無邊無際——綿延不絕，一直延伸下去，而且通常只有綠色。

●第一步，讓畫面詮釋感受

　　創作這幅畫的第一步，是挑幾張過去拍的房子四周景色照與日落照片。這些照片會成為這幅畫的基礎，提供我有張力的形狀與顏色。日落照看起來挺像橘色與紅色的火焰朝著天空吐出煙霧。

　　〈法國夜裡的大火〉這幅畫的熱度會來自一個強烈的紅色抽象形狀，上面蓋著一小條橘色色塊，色塊裡面畫滿了繞來繞去的黑色線條。我不打算對著一張照片照本宣科，只打算觀察照片的顏色，大概選出一些我可以自行詮釋的形狀。其中有好些照片我都很喜歡，也都很適合這次的題材，於是我打算選用這幾張照片。

　　下圖那片田就在我家對面，我常經過。某一天，那塊工工整整、搖曳生姿的玉米田，忽然成了一片有波浪痕跡的粉紅色空地，有高度的作物都收割了，留下的只有牽引機輪胎痕，漩成圖案。這個景象深深吸引著我，我的〈法國夜裡的大火〉必須以這張照片為底。我喜歡這片田上草類和作物都收割乾淨的樣子，失火的那塊地也是這樣寸草不生。

傍晚天空中陰鬱的紫色、粉紅色，與橘色、黃色產生對比，呈現出火焰與煙霧的感覺。

玉米田收割後，牽引機在空地上留下了挺有意思的痕跡。

以紅色天空為背景的黑色樹木剪影，令我想起大火過後看到的焦黑植物和樹木。

〈法國夜裡的大火〉超小草圖。

◉挑戰正方形畫作

　　研究了手邊的參考資料後，我決定以夜晚為題，畫面上方用黑色處理，再以深紫色的垂直線條畫出一個 T 字型。這時我早已決定要用方形紙作畫，我很少有方形作品，因為每次用方形紙畫靜物，都很難達到我想要的構圖。我一開始總是期望很高，想畫出頗具張力的構圖，但實際情況常是畫到一半就發現把邊邊裁掉會讓整幅圖畫更好看。這通常是情非得已的最後手段，但總讓我覺得自己沒能完成最初的目標，好像很失敗，不過我很少畫草圖，所以偶爾發生這種事情，我也接受。舉〈法國夜裡的大火〉為例，我只畫了這張小草圖，作為形狀分布以及可用顏色的參考。我希望這幅畫作可以偏抽象，也想一邊畫再一邊決定要使用哪些痕跡創作手法。草圖的構圖完整，所以正式的水彩畫也會沿用方形畫紙。

為了要畫出地平線，我隨意畫了條平行線橫切過畫紙上半部，接著又隨意畫了兩條直線，框出一個大範圍，這個範圍到了畫紙底部拓寬了，用來表現我家對面收割後的田地的照片。

畫作右側區塊要呈現與火有關的元素，所以我用素描鉛筆塗上一些有稜有角、邊緣銳利的形狀來中和炙熱的顏色。

◉下筆後的新意

我選用鎘橙（Cadmium Orange）、喹吖啶酮紅、鎘猩紅和茜草紫（Purple Madder）來表現熱度與火焰，將這些顏色塗抹、重疊。

我決定放棄用紫色呈現大面積的條狀區域，紫色在紅色旁邊會顯得太甜美、柔和。我得選用更出奇不意的顏色——最好是沒有熱度的顏色，也許可用冰冷的顏色，暗示滅火所需的滾滾大水。

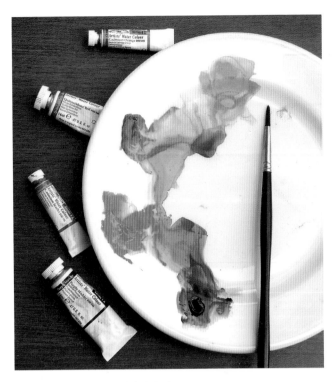

我選擇用來表現大火的各種紅色。

畫紙上的顏料還有些濕潤的時候，我用較粗的水溶性鉛筆畫上長條狀的黑色色塊，再以砂紙塊摩擦鉛筆的石墨，在畫紙上留下些黑色小點。接著我用較細的素描鉛筆畫過該區、替延伸的形狀上色、把顏料已乾的地方描繪清楚，例如紅色區塊的弧形下緣。

我的紋理創作工具——素描鉛筆、水性色鉛筆以及油性粉彩筆。

塗藍色之前，我先用扁頭鬃毛刷上了一層肌理輔助劑，待輔助劑乾後再刷上水彩顏料。輔助劑遇水會變軟，所以我可以用梳子和剪掉的信用卡在上面刮出痕跡。我想要重現我在收割後的玉米田看到的溝槽和曲線。

在上過肌理輔助劑的水彩紙上刷上天藍色（Cerulean blue）。

我用焦茶色畫天空，再加入一點紅、一點藍。在顏料未乾時，我用白色的水彩鉛筆刮出煙霧的感覺。

我延伸地平線的藍，又在上方加了一條亮晃晃的橘黃色塊，再用墨水筆在色塊內畫出葉子。

對我來說，作畫過程中最危險的就是現在這階段——畫作完成度已經超過一半，但還是有些重要決定要做，例如是否要再加入新的顏色、是否要加強細部描繪。此外還得提心吊膽，深怕搞砸截至目前一切都好的作品。

在未上色區塊放上一些色紙後，我認為畫面中的紅色已經夠了。接下來繼續使用寒調的藍色就好，這樣可以讓紅色和黑色的區塊更搶眼、更有張力。

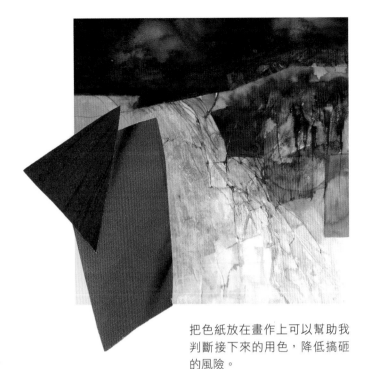

把色紙放在畫作上可以幫助我判斷接下來的用色，降低搞砸的風險。

●完成畫作：跟著感覺走

終於我進入了這幅畫的最後階段——細部處理。我在左側用了幾種不同的藍，並加入一條紅色色塊。接下來是素描鉛筆的細線條、油性粉彩筆的質感和粗線條，我在畫紙上移動著鉛筆，試著畫出參考照片中的樹木或房子形狀。我加了一些小點、手指抹痕，以及落在構圖正中央，搶眼的金黃色三角形。

我開始這幅畫是想做些實驗，想要試著自由隨性地選擇創作手法。我常覺得這樣大玩顏料可以創造新意——過程中我隨心所欲地跟著感覺走，一段時間後，玩色的結果也變成了作品。

> 我常覺得像這樣大玩顏料
> 可以製造新意——
> 過程中我跟著感覺走。

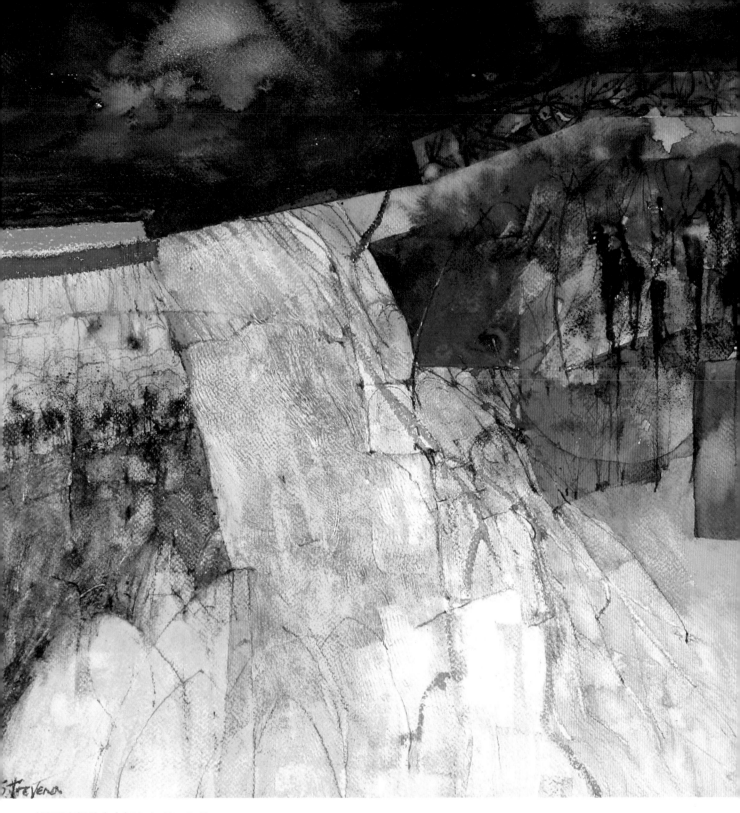

〈法國夜裡的大火〉Night Fire in France
48×48cm（18¾×18¾in）

◉捕捉夜晚的氛圍

　　〈薩拉〉也是一幅夜景畫作。我在這個中世紀
法國小鎮待了一晚，當時當地的居民正在慶祝歐
洲文化遺產日（European Heritage Day）。夜裡，
泛光燈打亮的建築以及成千支蠟燭，使薩拉全鎮
變成了一個充滿魔力之地。我想要用這幅動勢繪
畫（gestural painting）來捕捉這個氛圍，輕描淡
寫地暗示歌德式拱門、巨大的石碑，當然，還有
強烈的燈光。

　　在〈穿梭法國的黑夜與白晝〉中，我想表現
出在法國連開好幾小時的車，從晚上一路開到白
天的感覺。你可以看到深色的夜空、灰色的公路，
以及代表法國鄉間風景的圖案從窗邊呼嘯而過。

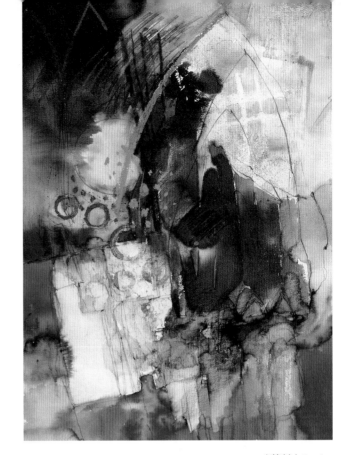

〈**薩拉**〉Sarlat
59×42cm（23×16½in）

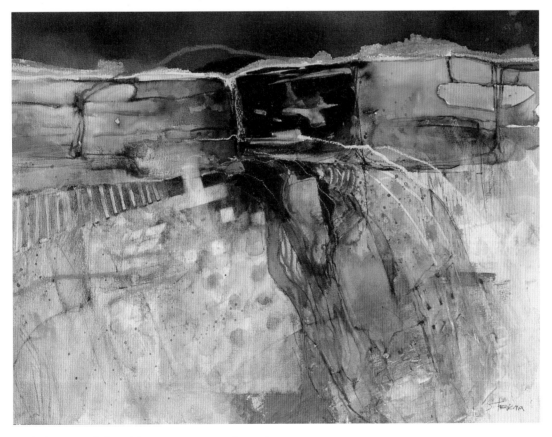

〈**穿梭法國的黑夜與白晝**〉Night and Day Through France
42×58cm（16½×22¾in）

黑色是大忌？

〈有黑白襯布的靜物畫〉Still Life with Black-and-White Cloth

用簡單的三言兩語來描述黑色，大概會是：最深的顏色、無法反射光線、陰陰的、髒髒的。然而，黑色當然不是只有缺點。黑色既神祕又有魅力，襯在其他顏色旁總令人驚艷，還可以讓其他顏色更加醒目、閃耀。看看彩色鑲嵌玻璃窗戶，黑色的鉛條襯托出耀眼奪目的彩色玻璃。

再想想馬內（Manet）與馬蒂斯這兩位善用黑色的名家。他們的油畫畫作呈現出黑色最美麗的面貌。

當然，如果你在上水彩畫課時拿出一管象牙黑色的顏料，大概會聽到老師嚇得倒抽一口氣，然後顏料就被沒收了！

「我花了四十年才了解黑色是萬色之后。」

——雷諾瓦 Auguste Renoir

瘋狂使用黑色作畫。

◉我早期的「黑色」畫作

我在作畫生涯之初，就覺得應該要好好記錄我在工作室完成的畫作——我的工作室有時就是廚房，1980 年代時，我都在廚房作畫，到 1990 年代也偶爾還是如此。現在回頭看，我很感激當時的自己決定要記錄畫作。我生了上百幅畫作——沒錯，生，我覺得畫作就是我的孩子——而這些畫作也都有了新的主人。但是我留下了記錄，讓我偶爾可以想起那些好的、壞的，以及我難以推諉的超醜畫作。

〈有黑白襯布的靜物畫〉是我 1994 年的作品。畫完之後我就好好地拍照記錄這張畫，以便日後使用。我從資料夾抽出幾張這幅畫的照片，用來撰寫本章，作為我打破「黑色禁忌」的範例。

●尋找靈感

　　一幅畫的起頭可能是當我看到某個物品時，內心清楚知道自己可以從這個物品生出有趣的靜物組合。而這次的物品是條黑白棉質大床單，整張床單布滿搶眼的圖案，最適合掛在靜物上，或是當工作室的白牆顯得太過單調時，用來當背景或前景。我最愛的是這張大毯強烈的裝飾性——每每看到這類的圖案我就無法克制自己，一定要用圖案來連結畫面中各種不同形狀的物品。最棒的是這張床單有好多黑色，我想嘗試使用這個「禁忌的顏色」。

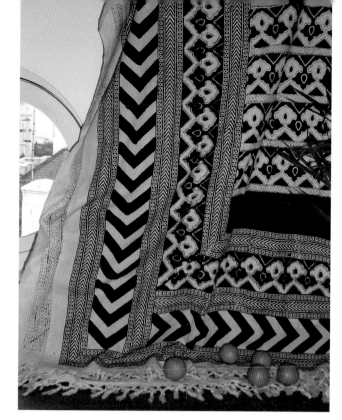

這就是出現在我許多畫作中的美麗黑白床單。床單搶眼的圖案給了我不少靈感。

我的床單草圖。

我用家裡當時養的琴葉榕盆栽中的大葉子來搭配床單搶眼的圖案。那只盆栽實在太大了，不可能完整呈現在靜物畫中，不過單呈現其中幾片葉子就很完美。琴葉榕美麗流暢的葉形，總讓我聯想到上了油的綠色皮件。

其餘的靜物則是我新收藏的道具。有幾件也常出現在我近期的畫作中，尤其是荷葉邊水果盤、還有〈侯斐的紅花與無花果〉中出現的鉛筆筒。這應該是我第一次在構圖中使用玻璃纖維布，但絕對不是最後一次。

我選擇這些靜物並沒有什麼特別的意義。我對這些物品沒有感情，它們也不是我家中的擺設。會選擇這些物品是因為它們的形狀或顏色，以及我可以在這些物品之間創造的連結。我把這組靜物擺在餐桌上，黑白床單垂掛在立著的鏡子上。有好幾週的時間，我們得在餐桌的另一頭用餐，而且不准吃掉靜物中的蘋果或使用筆筒裡的鉛筆。沒有工作室有點尷尬，不過那段時間我產出了許多佳作。說實話，我挺喜歡一手紙上加點黃色，另一手鍋裡攪湯的日子。

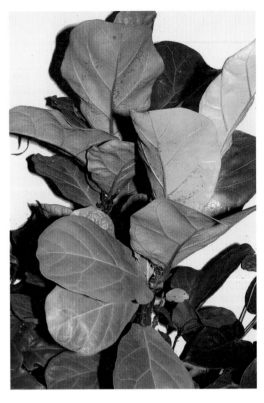

奔放的琴葉榕盆栽，搶眼的大葉子盤據著我家溫室一角。

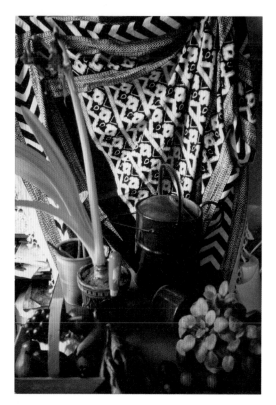

另一幅靜物畫的擺設，有園藝工具和黑白床單。
我習慣謹慎調整過每個物件的位置才開始作畫。

◉直接上色，不畫草圖

　　1990 年代是我作畫生涯的美好階段，那時的我自信滿滿，鮮少在水彩紙上打草稿或是勾勒輪廓。但是多年下來，我逐漸發現水彩創作會遇到的陷阱與問題，於是變得比以前謹慎了。現在幾乎每次作畫前，我都會先畫一張小草圖。

　　〈有黑白襯布的靜物畫〉的靜物擺設非常謹慎——印象中花了我整整一天的時間。如果要在畫紙上直接塗上水彩，我就必須確保眼前的一切擺放在正確的位置。我記得當時調整床單調整了好久，就為了找到完美角度，我還把一朵橘花往下壓，讓它碰到鉛筆。擺放完成後，沒有人敢靠近我的靜物，深怕動到什麼。

就算是黑色，也有寒調與暖調之分。

◉從黑色顏料下手

　　我記得當時我先用黑色顏料開始處理黑色的山形紋。就算是黑色，也有寒調與暖調之分。我知道可以用別色顏料調出黑色，但是我一如以往挑便宜的路走，直接擠象牙黑色的顏料來用，因為象牙黑的色性豐厚、溫暖。

| 煤黑
Lamp Black | 象牙黑
Ivory Black | 焦赭／潘尼灰
Burnt Umber / Payne's Grey | |

用水彩畫黑色可以表現出
微妙的暖色調或寒色調。

寒色調　　　　　暖色調　　　　　暖色調

從畫面上方開始，我向下畫了一條弧線，接上葉子，接著再使用留白膠描繪床單邊緣的圖案。畫作完成品中有一條假想的紫色直線（見 104 頁），那條線就是床單弧線的終點。我再從床單往下走，畫出鏡子的邊緣、鏡子一側的黑色三角形以及壓在畫紙左側的長方形。這下我有了清楚的邊線，可以繼續往下畫了。局部上色的酒瓶連上了花盆，花盆又融入了筆筒。

完成這個區塊需要耐心，就像拼拼圖一樣。畫面中每一個區塊都要考慮到靜物和負空間的顏色與形狀。黑色是畫面上半部的主角，而畫面下半部的靜物擺設和搶眼的負空間則是穩定的根基。

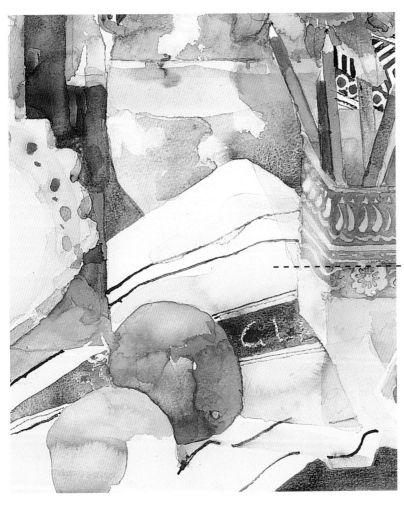

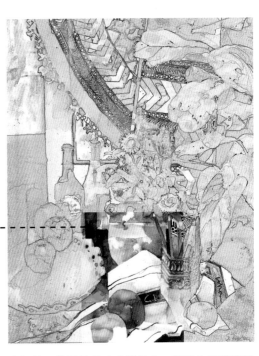

串起整張構圖的是玻璃纖維布，纖維布直接接觸花盆與筆筒，也幾乎快要接觸到水果盤，如此創造出靜物之間恰如其分的張力。落在構圖底部的柳橙則使整體張力變得完整。

從這張局部圖可以看出花盆、筆筒和水果盤之間的張力。

我打算隨便挑個幾片葉子來畫，不畫出整個盆栽，所以我從綠色的紙上剪下一些形狀，排放在畫面右側，直到找到喜歡的構圖。接下來只要用剪紙描邊，準備替葉子上色就行了。

葉子形狀的剪紙。

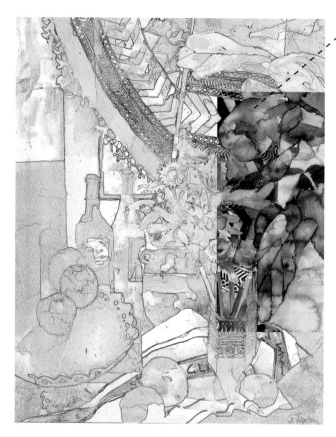

為了創造出植物斑駁的感覺，每一個葉面都只有局部上色，讓水彩顏料自行向外擴散，或因水分過多而亂竄。在葉子全乾之前我又再加上更多顏色，讓濕潤的顏料與畫紙上的顏色渲染。善用濕潤顏料產生的痕跡以及柔和的調色，是水彩創作特有的手法。

局部圖：顏色斑駁的葉子。

Perylene Maroon
芘栗色

Cadmium Scarlet
鎘猩紅

Winsor Yellow Deep
深溫莎黃

Permanent Sap Green
耐久樹綠

Olive Green
橄欖綠

Winsor Blue
溫莎藍（偏綠）

象牙黑
Ivory Black

畫完葉子以後，我就可以開始完成床單上的山形紋，並決定花朵和葉子間有哪裡需要加深。我必須使黑色在畫面中顯得穩定，位置和比例也要正確。黑色很容易使畫紙看起來像是被打了一個洞，所以在這類的靜物畫中，我必須好好控制未經混色的純黑使用量。這就是為什麼我不打算在畫面下半部使用黑色。

這張表列出這幅畫作中所使用的顏色，外圍是象牙黑。黑色的襯托之下，這些顏色變得更加鮮明，就像彩繪玻璃窗一樣。

左右兩側我留到最後處理。左側我選用鮮豔的橘黃色，把負空間推到畫面前方，與酒瓶和柳橙並列。右側我選用了藍綠色，使右側畫面往內縮，與筆筒交會。

鮮麗的橘黃色和藍綠色。

◉回味黑色的魅力

　　一般會建議藝術家，一幅畫中不要超過兩個、至多三個塊面（plane）。但我在〈有黑白襯布的靜物畫〉中嘗試使用多個塊面，有的精細、有的模糊。我希望觀賞者可以迷失在這幅畫中，隨著背景、前景的不同塊面，穿梭於靜物的各個角落間，不斷有新的發現。黑色使周圍的顏色變得更加鮮豔、明確，也把較淺的顏色推向前方。

　　十六年前我深深愛上黑色能凸顯其他顏色的特性，所以好幾幅畫作都鑲了黑框。我想，水彩老師要是看到一定很生氣！

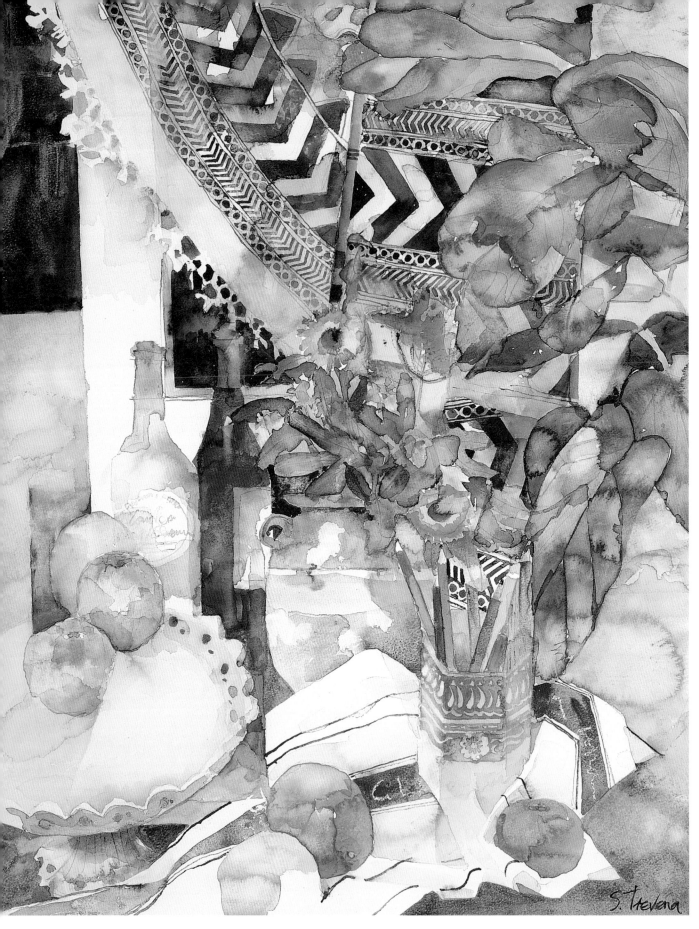

〈有黑白襯布的靜物畫〉Still Life with Black-and-White Cloth
60×48cm（23½×18¾in）

◉其他使用黑色的畫作

　　我在〈黑色是大忌〉中也使用了我很有感覺的
那張襯布，畫作標題也解釋了我的選色態度。襯
布的圖案出現在畫作多處，帶著觀賞者的目光在
畫面中遊走。

　　〈日式屏風〉以深色調為主體，屏風、椅子和
門都畫成了黑色。亮面與暗面俐落的平衡感讓整
個構圖變得有趣。

〈**黑色是大忌**〉Never Use Black
55×51cm（21¾×20in）

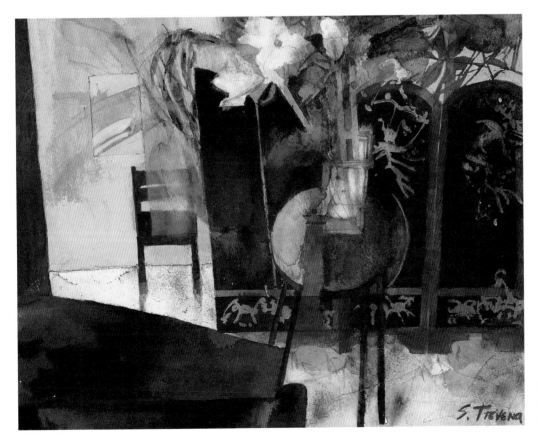

〈日式屏風〉
Japanese Screen
27×34cm（10½×13½in）

搶救畫作大作戰

〈綠玻璃花瓶與粉紅椅子〉Green Glass Vase and Pink Chair

〈綠玻璃花瓶與粉紅椅子〉這張畫我在畫了幾天之後，忽然發現畫面太死板、太嚴謹了。於是我使盡全力想要擺脫束縛，採用更直覺的方法作畫——也許可以把畫作拿到水龍頭下沖個幾分鐘、裁切成小幅作品，或用最棒的做法，拿出我的小刷子來刷。我敢這麼做，是因為我覺得這幅畫已經沒救了、差不多該進垃圾桶了。我哪有什麼損失呢？沒有。頂多就是花上幾個小時大玩顏料。

「要完成一幅畫作就要稍作破壞。」
——歐仁・德拉克洛瓦 Eugène Delacroix

搶救畫作大作戰。

畫作創作有三個階段。第一個階段是看到白紙中央剛刷上水彩的興奮感。可以畫到這階段就好了嗎？下一個階段不成功便成仁，一不小心就會全毀，於是你開始思考是否需要使用激烈的搶救手段了嗎？最後一個階段，畫作發展出了自己的樣貌，掌控了全局。這時你只能順著畫走下去，看最後作品會變成什麼風貌。

左圖：〈綠玻璃花瓶與粉紅椅子〉完成品細部（完稿見 115 頁）

●使用椅子入畫

椅子在我的生命中扮演著重要角色。我的背有舊傷，長年不適，所以時常要找椅子坐著歇一下。然而當我發現自己的畫作中隨處可見椅子蹤影的時候，我早就已經入行一段時間了。不論是有心或無意，椅子總是我在選擇題材時的重要元素。連我早期的畫作都是坐在椅子上的人，其實我人生的第一幅畫作中就已經出現椅子了。

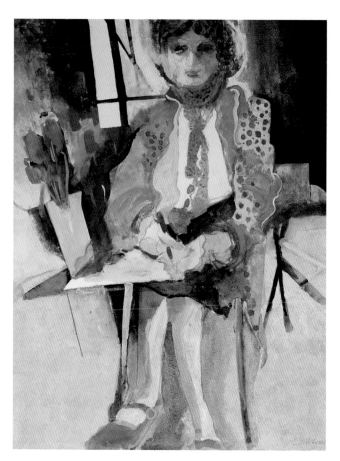

〈**畫著素描的女人**〉Woman Sketching
47×37cm（18½×14½in）
我的其中一幅早期畫作（1982），那時我就已經讓模特兒坐在椅子上畫素描了。

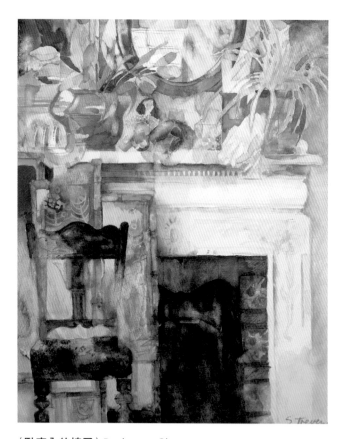

〈**臥室內的椅子**〉Bedroom Chair
47×37cm（18½×14½in）
一幅描繪我的臥室的早期畫作（1987），加入椅子元素才算完成。

〈綠玻璃花瓶與粉紅椅子〉是我使用私心最愛物件作畫的好例子。這是一幅有點私密的畫作，因為這幅畫向觀賞者透露了我的閒暇時光。柔軟舒適的椅子被推到桌邊，桌上擺放著茶杯與酒瓶，還有亮麗的鮮花靠往一側，籠罩住整個畫面。彷彿能從畫面上看見花的香氣在整個空間裡流竄。

綠色和紫色，是我的靈感來源。

我無法克制畫下鬱金香的欲望，
鬱金香應該是我最喜歡的花了。

◉讓我無法抗拒的靈感

　　這幅畫最初的靈感來源是一大把紫色鬱金香——紫色鬱金香很少見，搭配綠色花瓶非常完美。我把鬱金香放在水裡，過了一夜，鬱金香的花型果然柔和了些，也全靠往一側。我無法克制畫下鬱金香的欲望，鬱金香應該是我最喜歡的花了。我把鬱金香放在一張桌上，前面放了茶杯、茶杯碟還有幾支酒瓶，用來搭配鬱金香的高度，在桌面和花朵之間做連結。放上一張椅子就可以填滿右側空無一物的畫面，但是要畫這張椅子，就得從我搜集來的大量參考資料中找出一張有弧形扶手、軟式坐墊、椅腳形狀特殊的椅子照片。

◉把構想畫成草圖

　　從最初的草圖可看出我起初想把構圖一分為二，一半紅色、一半藍色，用一條筆直的水平線切過畫紙。這時畫的椅子是憑空想像的，椅子直愣愣地面對著觀賞者，創造出討喜的垂直線條。

我的第一張草圖。

細節較多的二版草稿。

我的第二張草圖比較仔細，以素描鉛筆和油性粉彩筆完成。我試著以不同角度擺放椅子，讓椅子面右，不要那麼開門見山。地平線還在原位，但是我在畫面正中央加了一個抽象的白色形狀。到目前我的構圖都挺死板的，線條隔出了清楚的區塊。

第二版草圖做了更多的質感處理與刮痕後，我發現這麼仔細的草圖會產生一個問題，就是我無法在大張畫紙上重現我的草圖，用許多不同媒材完成的草圖更是如此。有時我得拋棄最初的構想，不管草圖，先開始作畫再且戰且走。

◉開始作畫，且戰且走

我先用法國群青混喹吖啶酮洋紅（Quinacridone Magenta）來畫鮮花，我通常喜歡先處理最初的靈感來源。接著我便開始想辦法重現深靛青色的背景紋理，我先用留白膠處理畫紙，某些區塊以黑色打底。待畫紙完全乾燥，再刷上靛青色和鈷藍色，然後用小枝子和信用卡在顏料上刮出更多紋理。

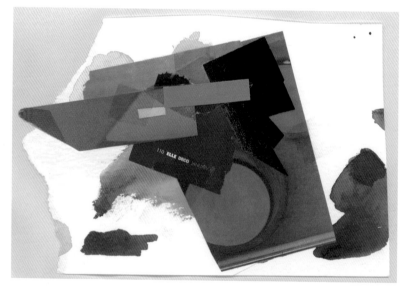

用剪下的紙塊來決定顏色組合——偏紫的暗粉紅色、萊姆綠（lime green）和綠松石色，相當誘人的配色。

我手邊沒有綠色花瓶，於是我選了一個透明玻璃花瓶，在瓶子水中加了些綠色水彩顏料，製造出綠色玻璃的錯覺。

接下來的挑戰是椅子。我手邊參考資料中的椅子都不夠美，看來我必須再翻閱雜誌尋找適合的照片了──結果某天早晨我上附近麵包店時，在麵包店隔壁的古董店找到了！古董店人行道上櫥窗前站著一張椅子，和我需要的形狀一模一樣！還好我包裡總是會放一台小型數位相機，我拍下了我需要的照片，得到了完美椅子的關鍵參考圖。

這張椅子的顏色不是我起初設定的粉紅色和紅色，但改顏色容易。我輕輕畫出椅子的形狀，因為我沒信心直接上色，所以我只輕描淡寫地勾出輪廓，以免最後不小心又演變成在輪廓線中填滿顏料。

在附近一間古董店拍下的完美椅子。

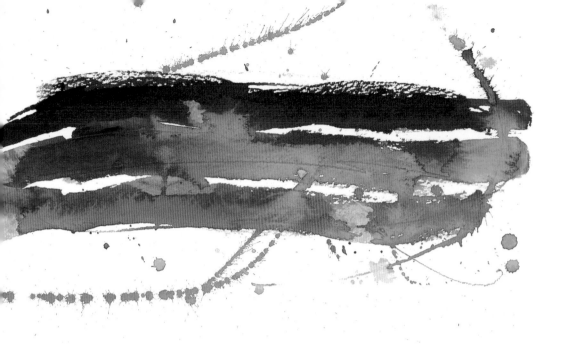

我的配色組合：芘栗色、茜紅色與喹吖啶酮洋紅。

桌子下方原本的地毯是了無生氣的米色，不是畫作中鮮麗的茜紅、喹吖啶酮洋紅混芘栗色。我先在畫紙上用素描鉛筆勾勒出眼前桌上的靜物線條。開始作畫時，我會蓋過這些線條，輕輕刷上水彩，絕不會在輪廓中填滿顏色。這些垂直線條把觀賞者的目光向上引導至玻璃花瓶。

用素描鉛筆勾勒出酒瓶與花瓶。

> 畫了幾天之後，到了這個階段，
> 我可以選擇懊惱地撕掉整張畫作，
> 或是把它封印在抽屜好幾年。

◉陷入自我懷疑……

到這時，我仍未決定要如何處理草圖中鮮花與椅子中間的白色區塊，再看一次，我感覺這個白色的抽象形狀太過搶眼了。我沒多加思索就在該區塗上了橘色，接著我便開始懷疑自己對這幅畫做出的各種決定。是不是其實應該保留白色區塊才對呢，這樣搞不好會讓整體構圖更有意思。

這時我決定要採取激烈手段了。畫了幾天之後，到了這個階段，我可以選擇懊惱地撕掉整張畫作，或是把它封印在抽屜好幾年。

一開始感覺還不錯的畫作可能就要毀了，我氣餒地決定做些大改變。我用鬃毛筆沾水，大膽把畫紙上的顏料推開——我一度甚至拿出大刷子來刷，不過品質好的水彩紙承受得住。我使用至少300gsm（140lb）的冷壓水彩紙，較大幅的畫作也會使用到638gsm（300lb）的水彩紙，這種規格的畫紙才能承受大量水分。

我把邊緣線條變得柔和、洗過畫紙上的顏料後，美麗的畫面總算慢慢浮出檯面。接著，我請出水彩畫家的救星：白色不透明水彩顏料。我開始把白色顏料乾刷在整張畫作上，刷掉大面積的刺眼紅色和橘色。

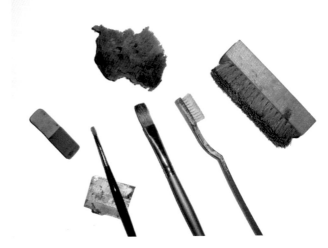

我有各種刷具可以用來進行搶救畫作大作戰。

畫作正中央疊上了好幾層水彩、素描鉛筆痕跡、不透明水彩以及油性粉彩。

●作品開始成形

我沒頭沒腦地在畫作中央塗上了橘色，但這個區塊現在開始有點樣子了。我不但沒搞砸，反而還覺得這個區塊成了畫作中最有趣的部分，帶點淡淡的橘色，又加上了一些神祕的紫色垂直線條，顏料上還有素描鉛筆的痕跡，暗示該處有張椅子。

接著，我在椅子上加了更多紅色，故意塗到輪廓外才不會顯得死板，還可以讓椅子散發光芒並融入地毯。我把綠色玻璃花瓶加大，向下延伸瓶身的曲線，結束於筆直的方形瓶底。我在不平整的不透明水彩顏料上刷上花瓶的淡綠色。瓶口使用較深的綠，使花束看起來像是被牢牢束在瓶口一樣。接著我重新畫過桌上的酒瓶與茶杯，在紋理豐富的白色不透明水彩上塗色，不過我只大約畫出酒瓶和茶杯的形狀，我不想讓它們在構圖中喧賓奪主，因為椅子和鬱金香才是主角。

●顏色與形狀的小細節

創作進入了尾聲，構圖、選色都沒問題了，我便可以開始稍微加強形狀，推抹畫紙上的顏料，用素描鉛筆加上粗線條，並在鮮花周圍刷上白色不透明水彩，創造出水霧感。接著我用萊姆綠的油性粉彩來加強葉子和花朵，再用一抹綠松石色圈出花瓶瓶口。這些都是作品完成之前最重要又最好玩的步驟──就算我覺得這幅畫很美，我知道加些小細節可以畫龍點睛。

畫作完成品少了些生硬的邊邊角角，色彩比例均衡，能使觀賞者的目光停留在傢俱上。橫切過構圖的地平線消失了，沒有了視角的暗示，使整體構圖變得比較平面。

〈綠玻璃花瓶與粉紅椅子〉成了我非常喜歡的一幅畫作，日後作畫時我也常努力想要重現這幅畫的輕鬆自在感。但所有畫家都知道，上一幅畫完美呈現出心裡想要的樣子，並不代表下一幅也可以一樣好。創造力並非說來就來，我們必須接受這點。在我多年的水彩創作過程中，確實也有這樣的經歷。

就算我覺得這幅畫很美，
我知道加些小細節可以畫龍點睛。

乾掉的白色不透明水彩痕跡，在鬱金香周圍營造出一種水霧感。

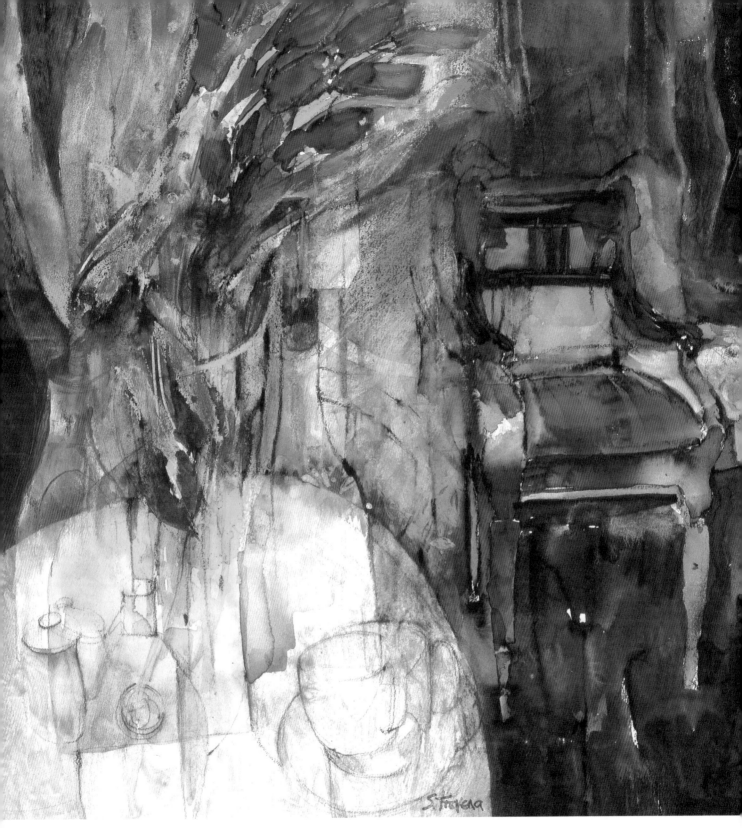

〈綠玻璃花瓶與粉紅椅子〉
Green Glass Vase and Pink Chair
51×47cm（20×18½in）

留白

Revealing white paper

　　我的水彩畫作中，未上色、露出白色畫紙的部分和上了色的部分一樣重要。畫面中畫紙的亮白與其他顏色有著相同分量的地位。

「藝術必須讓真實大吃一驚。」

——莎岡 Françoise Sagan

留下白色的形狀，在周圍上色，創造出有趣的負空間。

左圖：〈擦碗布與檸檬〉（Tea Cloth and Lemons）完成品細部（完稿見 121 頁）

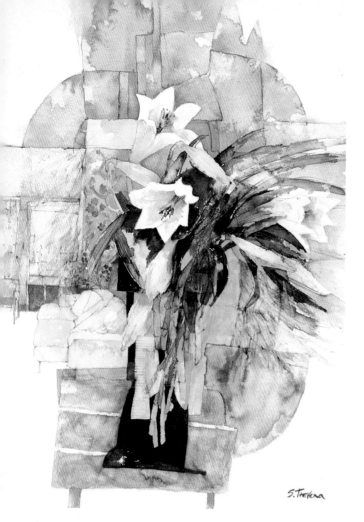

〈黑色花瓶中的百合花〉Dark Vase of Lilies
74×54cm（29¼×21¼in）

●穩住浮動的畫面

　　把題材放在構圖正中央，就會留下外面一圈待處理的白色畫紙，造成不知道背景要畫什麼的老問題。〈黑色花瓶中的百合花〉中，花瓶的黑是整幅畫的主體。花瓶的黑離觀賞者很近，周遭其他元素全退到了後方。距離黑色越遠的顏色越淡，最終接上了畫紙的白。

　　這是房間內的畫面，前景是張桌子。在這種主角位在畫面正中央的構圖中，我會試著連結上了色以及未上色的區塊。這幅畫的題材與畫紙四邊優雅地連接在一起，兩支細細的桌腳抓著畫面下緣，題材得以穩住，不會有飄忽不定的感覺。

　　〈侯斐的窗戶〉的重點是搶眼的色彩和形狀。畫作中最深的顏色圍繞著小木頭斑馬，襯托出斑馬的圖案。顏色越往外越淡，條紋襯布融入了白色的空間，水果的形體若隱若現。窗戶塗上了留白膠，留下畫紙的白。這幅畫也一樣扎得很穩，這次是靠著右側重複的圓形圖案，以及刷上深色、向畫作上方漸漸消融的窗角。

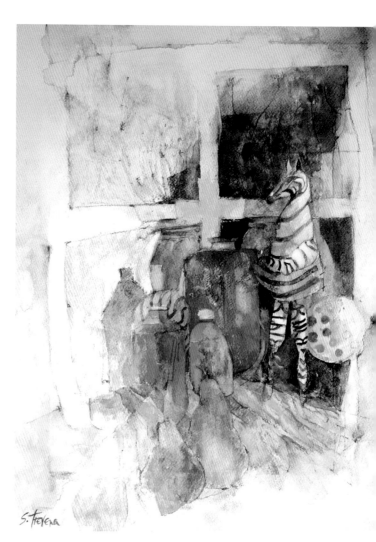

〈侯斐的窗戶〉Rauffet Window
46×39cm（18×15½in）

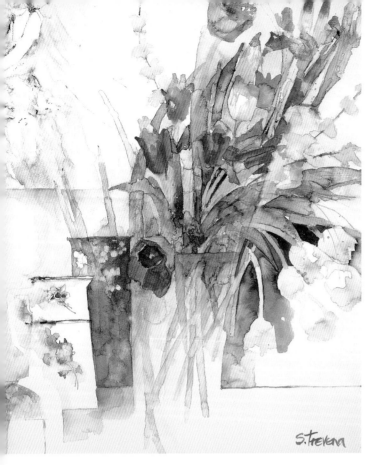

〈剛採下的鮮花 2〉的主角是鮮花，鮮花淡淡的色澤躍然紙上，兩側延伸出的鉛筆線條連接了上色以及未上色的區域。

〈剛採下的鮮花 2〉Fresh Cut Flowers 2
53×49cm（21×19¼in）

右圖〈和平玫瑰〉中這支插著玫瑰的花瓶是構圖的中心，左右兩側則留給白色的畫紙。流動的葉子替畫面帶來動感。我在畫作的重點部分保留了一些白色小區塊，這些留白處與面積較大的未上色區域產生了視覺上的連結。

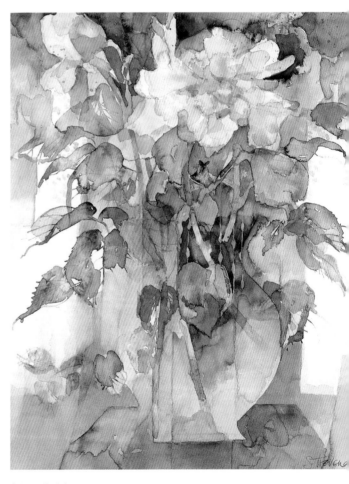

〈和平玫瑰〉Peace Rose
45×38cm（17¾×15in）

◉從畫面上方開始作畫，底部留白

〈綠茶與葡萄酒〉的構圖掛在畫紙上緣，所以整體畫面的上三分之一比較顯眼。顏色豐富的靜物向前方延伸，如此掌握構圖才不會使靜物掉到畫面外。

這樣我便可以在畫面下半部運用淺色處理手法，讓顏色慢慢變淡，也保留一些未上色區塊。構圖中有多處留白的小白點，與其他白色區域做連結。

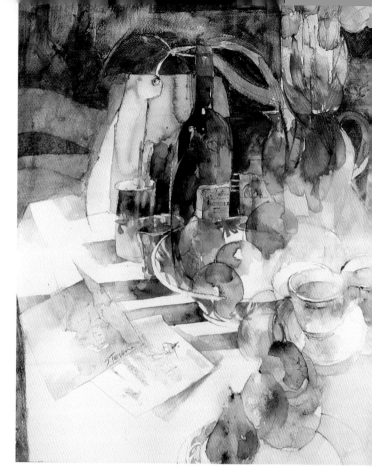

〈綠茶與葡萄酒〉Green Tea and Wine
52×44cm（20½×17¼in）

〈粉紅色與白色的銀蓮花〉Pink and White Anemones
49×38cm（19¼×15in）

〈粉紅色與白色的銀蓮花〉這幅畫越靠近構圖的下方，顏色就越融為一體，也越來越淡。黑色與金色的小區塊串起了這幅灰色交響樂。靜物的陳設方式頗為優雅，畫紙的純白創造出的形狀是整個構圖的基石。

〈有黏土頭像的靜物畫〉這幅作品完成於 2010 年，也是一幅把張力與色彩放在畫面上半部的畫作。畫作下半部神秘的鉛筆線條若隱若現，幾乎看不見，白色水彩上輕輕刷上了顏色，接著再用水局部洗淡。

〈擦碗布與檸檬〉中的擦碗布就是大面積的留白，觀賞者很難看出擦碗布的邊緣究竟在哪裡。構圖一樣偏重在畫面上半部，整幅畫靠著擦碗布上的條紋以及畫紙下緣那顆檸檬來穩定畫面。

〈有黏土頭像的靜物畫〉Still Life with Clay Head
53×46cm（21×18in）

〈擦碗布與檸檬〉
Tea Cloth andLemons
30×40cm
（11¾×15¾in）

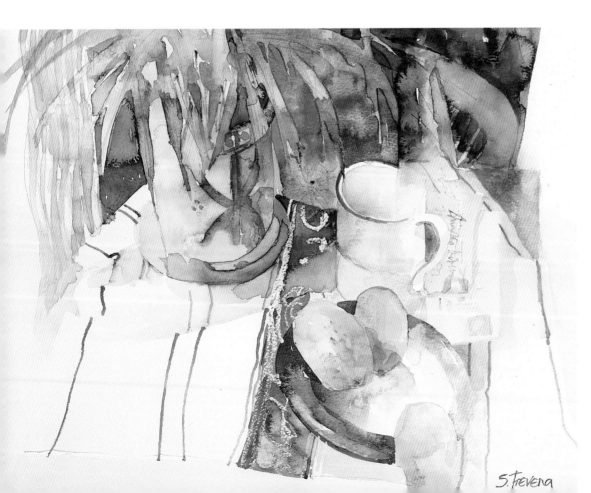

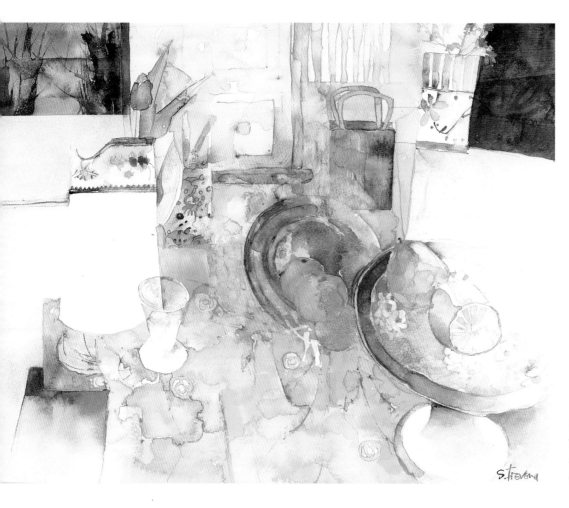

〈白水罐、藍盤子〉
White Jug, Blue Plate
48×38cm
(18¾×15in)

◉運用白紙大玩視覺遊戲

　　留下白色的形狀，在周圍上色，可以創造出有趣的負空間。在〈白水罐、藍盤子〉中，背景的白與靜物（或靜物局部）時而交融、時而分離。水罐右側看起來像是桌緣，但是水罐左側卻又融入了背景。

　　〈安娜的夢〉是我人生的第三幅水彩畫，完成於 1980 年。未上色的白紙部分有點像是樹，也可說是一面牆。那時我知道畫到這裡就可以停筆了，上了色與未上色的部分構成了一個完整的畫面。

〈安娜的夢〉Anna's Dream
40×35cm（15¾×13¾in）

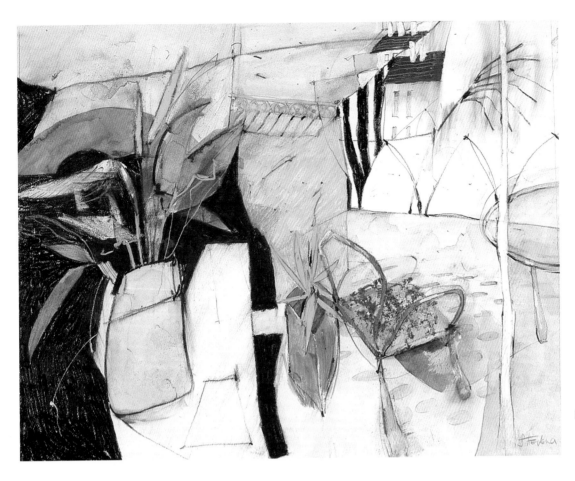

〈向外眺望〉
Inside, Looking Out
42×53cm
（16½×21in）

〈向外眺望〉是從我家窗戶看出去的
風景。美麗的海景中有白色房子與藍色
的海邊圍欄。

盆栽周圍的形狀有些曖昧不明，究
竟是張能看見桌腳的黑色桌子呢？還是
單純只是一個白色桌面？畫面另一側的
拱形是陽台的一部分呢？還是其實比較
靠近遠方的大海？

〈茶杯與擦碗布〉是個有趣的例子，
可以看出如何善用白紙。白色的百合花
花瓣切入綠色的葉子中，觀賞者腦中會
自行浮現整朵花的樣貌。要看上好一陣
子，才會發現畫面中有支白色花瓶。

〈茶杯與擦碗布〉Teacup and Tea Cloth
35×40cm（13¾×15¾in）

◉不使用白色顏料

我在市面上找不到比白紙更亮的白色顏料。以下幾幅畫作可以當作範例，說明我如何在畫面中保留畫紙的亮白。

〈棕瓶內的木蘭花〉中的木蘭花主體必須亮眼。畫面中流竄著好多顏色與圖案，所以木蘭花就更必須搶眼、俐落。我決定用留白來處理花瓣，認真處理負空間——也就是把白色花瓣往畫面前方推的深色區塊。

我在教畫的時候發現，不知道為什麼學生老是想畫最困難的靜物。他們很喜歡帶雕花玻璃、銀器還有蕾絲布料來上課。

〈黃色水罐與粉紅色鮮花〉這幅畫作有玻璃瓶，也有銅托盤，以及不小的蕾絲面積。畫面中的布以白色畫紙呈現，蕾絲的處理方式就是在負空間上色——用超小號畫筆畫出好多的點點。

〈棕瓶內的木蘭花〉Brown Jug of Magnolias
76×57cm（30×22½in）

〈黃色水罐與粉紅色鮮花〉
Yellow Jug
and Pink Flowers
38×48cm
（15×18¾in）

〈白色鬱金香〉的前景是插在花瓶中的白色鬱金香，除了陰影以及花蕊處，每朵鬱金香都以留白處理。

　　蕾絲窗簾處，我先用鉛筆輕輕在紙上畫出蕾絲的圖案，窗簾上的花形塗上留白膠。接著刷上淡灰色水彩顏料，除掉留白膠，典雅的蕾絲窗簾就完成了。

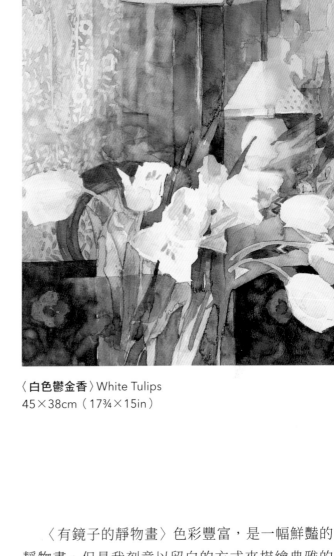

〈**白色鬱金香**〉White Tulips
45×38cm（17¾×15in）

〈**有鏡子的靜物畫**〉Still Life with Mirror
48×38cm（18¾×15in）

　　〈有鏡子的靜物畫〉色彩豐富，是一幅鮮豔的靜物畫，但是我刻意以留白的方式來描繪典雅的水果瓷盤以及瓷盤的蕾絲盤緣。用黑色加強的瓷盤緣看起來相當俐落、精緻。其他的小面積留白則位在小糖碗內以及畫面右側的白花處。

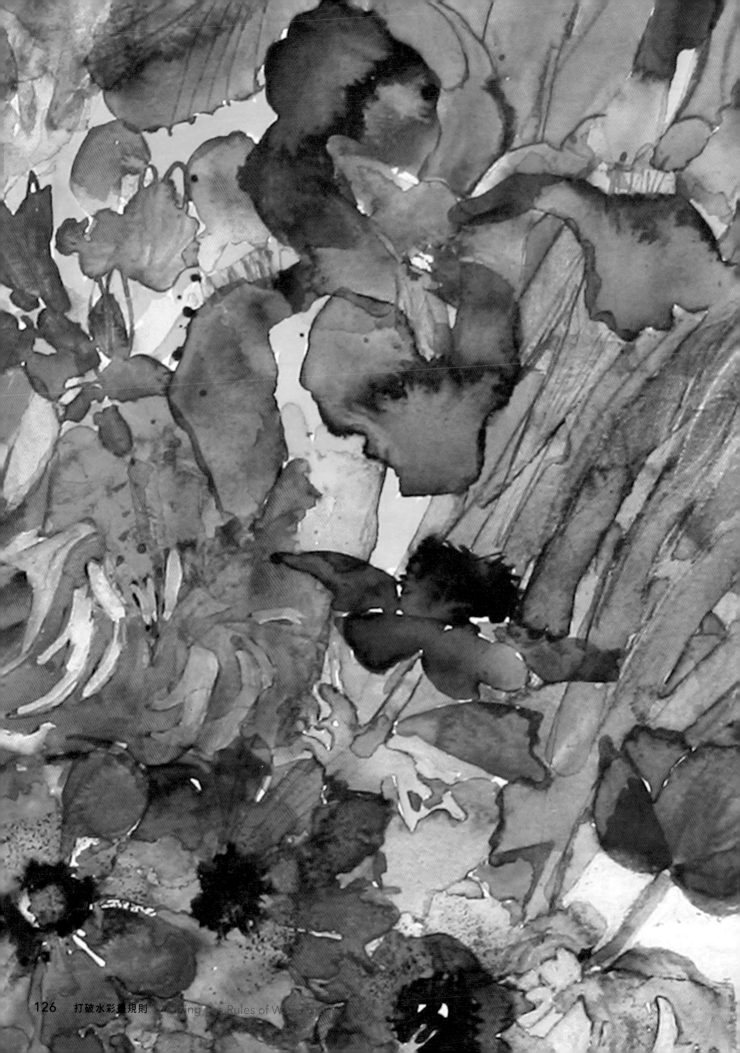

畫面中的小驚喜

Visual surprises

<div style="text-align: right;">

12

</div>

身為一名靜物水彩畫家,我總是在尋找特別的物件入畫。一朵花或是一盤水果是相當常見的水彩靜物,很難在構圖中有什麼有趣的表現。不過我很喜歡以大膽的手法來表現這類靜物,用形狀、尺寸或顏色來賦予它們特色,把單單一朵花或是一盤水果變成令人驚喜的視覺元素。

我喜歡讓欣賞畫作的人仔細發掘我想呈現的形狀,找出這些形狀的意義,有時甚至可以從這些形狀中發現隱藏的祕密、奇特的物件,因而感到驚艷。我希望觀賞者可以更細細品味畫中的茶杯或是金色時鐘,然後或許從中發現隱身的物品,製造一點趣味或是驚奇。當然我也可以靠著這些隱藏靜物,使買家在買下畫作後還可以一直找到新意,不過有時我的小巧思卻從未被人發現。如果你有我的畫,建議再多看幾眼,以免遺珠之憾。

> 我喜歡讓欣賞畫作的人
> 仔細發掘我想呈現的形狀。

「創作天賦不會單獨存在,創作天賦與觀察能力密不可分。真實創作者的才華在於發掘最一般、最平凡事物的能力。」

——**史特拉汶斯基** Igor Stravinsky

你可以再靠近一點。

●祕密物件的樂趣

接下來的幾幅畫都藏著小祕密和小驚喜，仔細看看你能否發現。

〈悅耳的花朵〉這幅畫的題材是裝著各種不同春天花朵的一般棕色玻璃花瓶。這支花瓶就是這幅畫作的唯一靜物，背景也頗為單調，所以我有必要把這幅普通的靜物畫變成一場視覺饗宴。

這支花瓶放在一個架子上，周遭沒有其他物件可以讓我入畫。那我該用什麼當背景呢？我要想個方法讓觀賞者細細品味畫作，並與整幅畫產生互動，可不能只畫張單色的桌子或是素色背景。

作畫初期，鮮花自然的形狀就已經成了整幅畫的主角，搖曳生姿、躍然紙上，我也想要保留這種感覺。我想像從花朵的曲線和莖葉之間瞥見傢俱的畫面，而我最愛的傢俱當然就是椅子。這幅畫中有三張椅子，弧形的扶手和椅腳在花朵間穿梭。看看你能找到幾張。

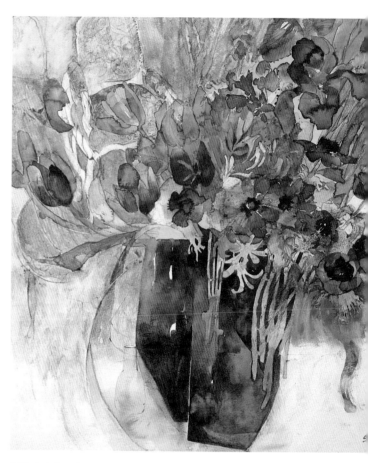

〈**悅耳的花朵**〉Musical Flowers
52×48cm（20×18¾in）

〈青花瓷花盆〉是一幅小型畫作，畫的是我以前在二手市集買下的花盆，這個花盆是我的最愛。這幅畫呈現了花盆典雅的藍色圖案。這個花盆上有裂痕，還站不太穩，但圖案非常美麗。

〈青花瓷花盆〉畫中躲著一隻金屬小鳥，小鳥的身體藏在花盆的圖案裡，腳和尾巴消失在藍色之中，胸口的羽毛形成的直線也可以被解讀為玻璃瓶的一側。這隻小鳥若隱若現。

〈**青花瓷花盆**〉Blue China Pot
18×18cm（7×7in）

我最喜歡的瓷花盆又來了，這個花盆的設計太適合入畫了。這次跟花盆一起出現的是在畫紙邊緣搖曳生姿的秋海棠。

這幅畫是十六年前完成的，我們當時住的家根本沒有窗外風景可言。畫中的靜物全放在一條鐵鏽紅（rust red）的地毯上，微風輕拂著細花蕾絲窗簾。

〈有水梨的靜物畫〉中的木雕兔再度出現，這次在藍色的瓷花盆旁。木雕兔以白色呈現，粉紅色的兔耳挨著窗框。兔子顏色很淡，沒什麼存在感，但仍是構圖中相當重要的一部分。

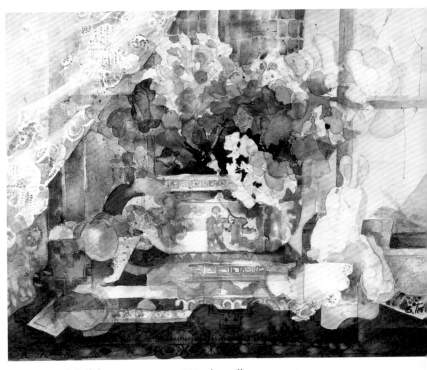

〈窗台上的秋海棠〉Begonias on a Windowsill
39×48cm（15¼×18¾in）

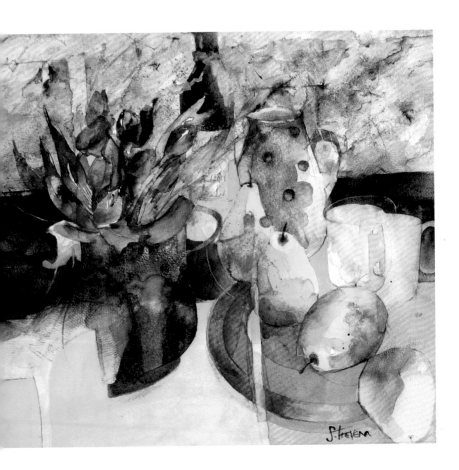

〈有銅壺與粉紅鮮花的的靜物畫〉中可以看到鬱金香、梨子，以及帶有圓點的綠色水壺。插著花的銅壺看起來有點歪斜，好像還沒畫完，仔細看便能發現，銅壺的顏色是被小動物的頭形給入侵了。從輪廓與細微的顏色變化便能看出那是隻小小的金屬馬。

〈有銅壺與粉紅鮮花的的靜物畫〉
Still Life with Copper Jug and Pink Flowers
38×45cm（15×17¾in）

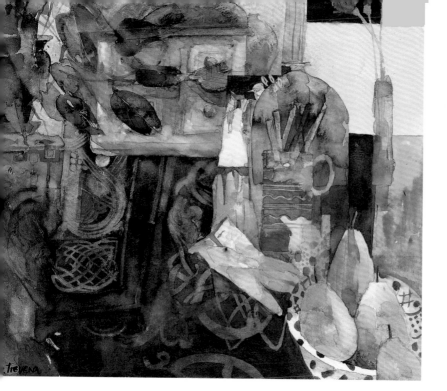

〈粉紅手套與梨子〉Pink Gloves & Pears
43×38cm（17×15in）

◉隱藏的明信片

我喜歡在大圖中嵌入小圖。我蒐集了一些因各種不同原因吸引我的明信片，在決定靜物畫要出現的物品時，我常會挑張明信片放在裡面。我只會畫出明信片的局部，吸引觀賞者再靠近一點，花點時間研究上面的圖案。

〈粉紅手套與梨子〉中藏了一張大衛·霍克尼（David Hockney）的明信片。你可以看到明信片塞在藍色大罐子的後方。明信片上的霍克尼戴著他的經典黃帽。你問我為什麼要選這張明信片？因為它的顏色組合加上粉紅色手套很有加州風味，而且霍克尼是我的偶像。

我想在〈康瓦爾鮮花〉中把老題材玩出新意。我買回這些花後把它們擱在桌上，打算拿花瓶來裝——但當我從房間另一角看見躺著的鮮花時，發現包在紙裡的花呈現出一個工整的三角形，所以我就繼續讓這些花躺著。畫中康瓦爾的元素是我在聖賈斯特（St Just）買的灑水壺，以及我很欣賞的康瓦爾畫家道德·波克特（Dod Procter）繪的明信片。波克特在紐林（Newlyn）度過他的畫家生涯。

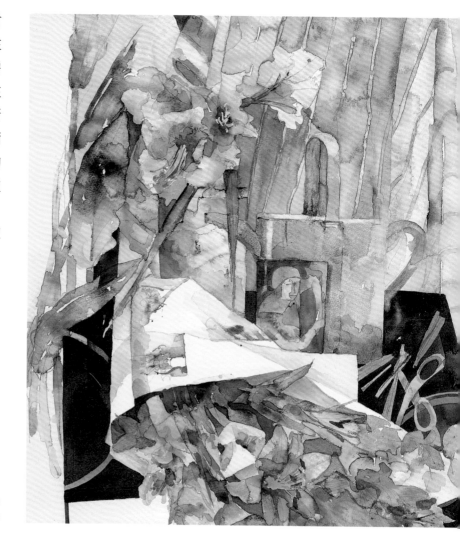

〈康瓦爾鮮花〉Cornish Flowers
55×51cm（21¾×20in）

〈珍的明信片〉中的元素是常激發我想像力的靜物，不過畫作正中央，也就是視覺焦點處，放了張明信片，明信片上是髮量豐厚的女性頭像。這是珍・穆爾的陶藝品照片。這個作品叫做〈小淑女〉（Little Lady），是我的個人收藏，她常出現在我的畫作中，有時躲在新潮時鐘的旁邊，或是像這幅畫一樣插在梨子堆的中間。小淑女的澎澎頭和明信片銳利的邊緣，替這一小幅靜物畫作畫龍點睛。

〈聖艾夫斯貝克街東段〉中的明信片是我自己的第一幅畫作。當時度假中的我待在康瓦爾郡聖艾夫斯貝克街東段一間屋子，我也沒想到自己會在下著雨的一週間完成兩幅畫作。事隔多年，我用這幅圖畫來懷念當時。畫裡有代表時光荏苒的時鐘、聖艾夫斯的港邊風景，以及我的畫作〈安娜〉（Anna）的明信片。

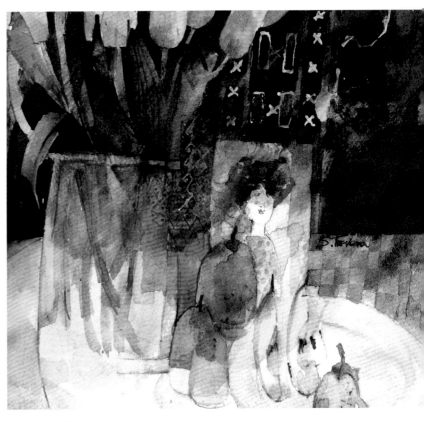

〈珍的明信片〉Jane's Postcard
23×26cm（9×10¼in）

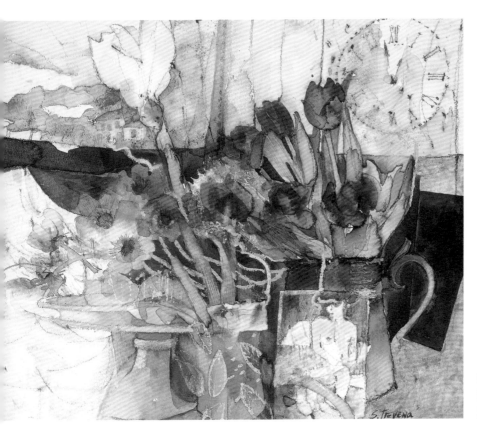

〈聖艾夫斯貝克街東段〉
Back Street East, St Ives
38×47cm（15×18½in）

◉出乎意料的靜物

　　我選擇靜物的時候，會考慮靜物的形狀和顏色是否能和旁邊的靜物激出火花。我早期的靜物畫〈蛋糕與美酒〉中有葡萄酒、肥皂、胡椒，還有蛋糕——沒錯，蛋糕——是詭異但討喜的靜物組合。選擇這些物件全是因為它們特殊的形狀和顏色。我很喜歡這些蛋糕的形狀，特別是靠著肥皂的那塊巧克力蛋糕。

　　這幅畫作至少也已經十五年了，但是這些蛋糕現在都還在我的工作室裡，放在同一張盤子上，沒有爛掉，也沒有一丁點發霉的跡象。就連我的貓都對這幾塊蛋糕興致缺缺，太硬了，咬不動。多虧了超市商品的防腐劑！

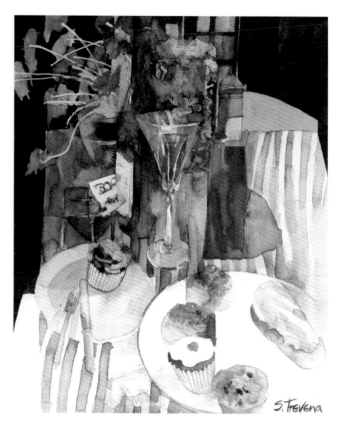

〈蛋糕與美酒〉Cakes and Wine
48×39cm（18¾×15½in）

　　仔細看〈鳶尾花與蘭花〉這幅作品，會發現幾個隱藏物件。畫中有梳妝台、半張鏡子、一個購物袋、還有一扇奇怪的門或窗，但我最喜歡的還是封面有字的倒放書本。在畫面某處置入祕密文字也能讓觀賞者感到驚喜，而且他們得加把勁才能讀懂這些字。

　　僅用這幅作品向兩位好友致意：一位是送我這些美麗花朵的朋友，另一位是送我這本蘇格蘭藝術書的格拉斯哥朋友。

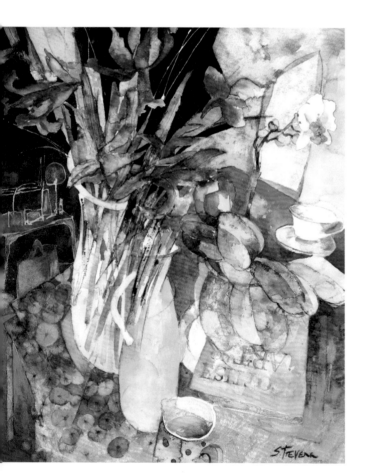

〈鳶尾花與蘭花〉Iris and Orchid
50×40cm（19¾×15¾in）

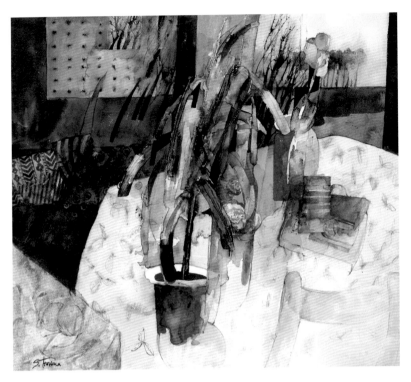

〈**侯斐日落**〉Sunset at Rauffet
52×48cm（20½×18¾in）

〈侯斐日落〉這幅畫是法國侯斐的夕陽，紅色、橘色的陽光灑滿窗前的桌面。畫面中的紅圍繞住桌面上所有物品，我藉此把各種形狀串在一起，創造出潑灑感的垂直線條，把視線引向天空。我在垂直線條中藏了一罐法國粉紅酒，酒瓶看起來像是朝著窗戶的方向飄了起來，瓶底沒有畫出來，葉子的線條也模糊了酒瓶的輪廓。我想呈現出艷陽下物品顏色、形體交融，秀色奪人的感覺。酒瓶上是聖維克多山（Mont St. Victoire）的照片，用來向我的法國偶像塞尚（Paul Cézanne）致敬。

我買擦碗布的時候想的不是洗碗，而是「這很適合我的下一幅靜物畫」。〈有粉紅小鬱金香的靜物畫〉中的擦碗布很常出現在我的畫作中。擦碗布有兩個我最喜歡的元素：第一是直線，另一個最棒的是文字，倒過來的文字更好。擦碗布成了這幅畫的架構，布面上綠色的線條與水罐、鬱金香的銅粉色漂亮地結合在一起。

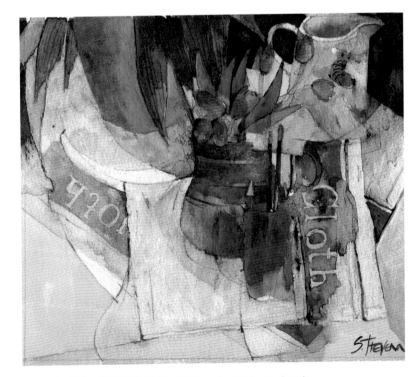

〈**有粉紅小鬱金香的靜物畫**〉Still Life with Little Pink Tulips
19×23cm（7½×9in）

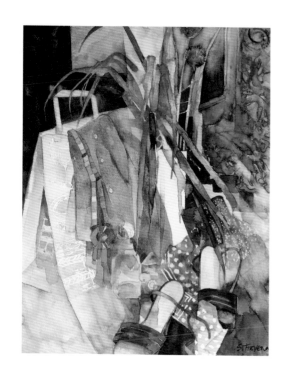

◉戀鞋狂人的靜物畫

為什麼我很多畫作中都有隻鞋？當然是因為我有蒐集鞋子的癖好——各種鞋，甚至是我知道自己永遠、一輩子都不會穿，只會擺在家裡當花瓶的鞋。

但是我某些畫作中的鞋子確實有故事，我也穿過很多次。〈綠色上衣與高跟鞋〉中的鞋子使我想起多年前和朋友在紐約街上踩著跟鞋瘋狂購物的日子。圖中可以看到我的戰利品：一件上衣、珠珠、還有香水——我也畫入了購物袋。這好像是我第一次在畫作中加入購物袋。

〈綠色上衣與高跟鞋〉Green Shirt and High Heel Shoes
48×38cm（18⅞×15in）

〈夏天的鞋子〉這幅畫背後沒有故事——這雙涼鞋入畫只是因為它形狀很美麗。鞋頭的 V 字型、繞踝的蝴蝶結、露趾的設計都很適合出現在畫面下半部。黃色的部分是張椅子，和工作室內的一個盆栽擺在一起。我在畫作上方加入了女人的臉龐，她在欣賞著我的鞋子。這雙鞋的材質其實是棕色布料，我用藝術家特權把它變成了美麗的紅色。

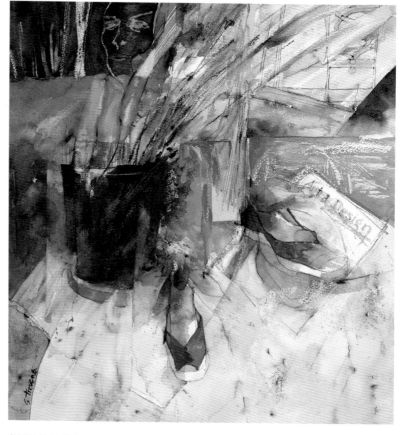

〈夏天的鞋子〉Summer Shoes
53×49cm（21×19¼in）

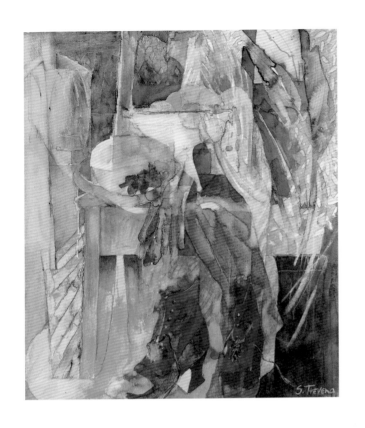

就像〈夏天的鞋子〉中的涼鞋一樣，這雙靴子原本是單純的棕色，不過這次我真的把鞋子給染成紅色了。我喜歡這雙靴子的細節、有弧度的鞋跟以及交叉穿過小排釦間的鞋帶。

這幅作品是我憑空想像的臥房一隅。畫面中有垂墜的布料、有頂帽子、有手套以及那雙美麗的靴子，再加上水果盤和檸檬，做出畫面的整體感。我知道檸檬不太可能出現在這張椅子上，但是檸檬的那一抹黃和椅子的複雜設計很搭，可以構成另一種視覺驚喜。

〈紅靴〉Red Boots
53×49cm（21×19¼in）

那件黃藍條紋大衣絕對是〈條紋大衣與糖粉色的鞋子〉中的主角，而大衣的條紋圖樣向下墜入畫面下方，接上小塊條紋布料，把目光引至我美麗的糖粉色鞋子——露趾、後綁帶的鞋款躺在地上，帶子形成了漂亮的形狀。

我在選擇靜物時通常是看靜物的顏色和形狀。我沒有特別喜歡的情感物件。就算是鞋子也要形狀特殊，適合我心中的構圖。但我也得承認，這四幅畫作中的鞋子都勾起了我的回憶，就像是在觀看著我的人生某一段小故事一樣。

〈條紋大衣與糖粉色的鞋子〉
Striped Coat and Candy Pink Shoes
48×38cm（18¾×15in）

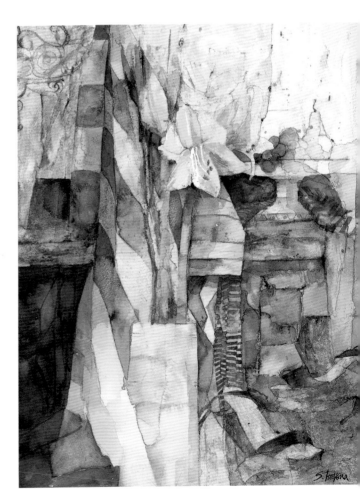

打破水彩畫規則

Breaking the Rules of Watercolour

作　　者　雪莉‧特里韋納（Shirley Trevena）
譯　　者　高霈芬
主　　編　呂佳昀（二版）、林玟萱（初版）

總 編 輯　李映慧
執 行 長　陳旭華（steve@bookrep.com.tw）

封面設計　兒日設計
排　　版　白日設計
印　　製　凱林彩印股份有限公司
法律顧問　華洋法律事務所　蘇文生律師

定　　價　580 元
初　　版　2020 年 9 月
二　　版　2023 年 9 月

電子書 E-ISBN
9786267305690（EPUB）
9786267305683（PDF）

出　　版　大牌出版／遠足文化事業股份有限公司
發　　行　遠足文化事業股份有限公司（讀書共和國出版集團）
地　　址　23141 新北市新店區民權路 108-2 號 9 樓
電　　話　+886-2-2218-1417
郵撥帳號　19504465 遠足文化事業股份有限公司

國家圖書館出版品預行編目（CIP）資料

打破水彩畫規則 / 雪莉‧特里韋納 (Shirley Trevena) 作 ; 高霈芬譯 . -- 二版 . -- 新北市 : 大牌出版 ,
遠足文化發行 , 2023.09
136 面 ; 21×28 公分
譯自：Breaking the rules of watercolour
ISBN 978-626-7305-74-4（平裝）

1. CST: 水彩畫　2. CST: 繪畫技法

948.4　　　　　　　　　　　　　　　　　　　　　　　112011537